高等艺术院校视觉传达设计专业教材

INFORMATION VISUALIZATION DESIGN

信息可视化设计

崔华春　编著

中国建筑工业出版社

图书在版编目（CIP）数据

信息可视化设计 = INFORMATION VISUALIZATION DESIGN / 崔华春编著 .—北京：中国建筑工业出版社，2023.12
高等艺术院校视觉传达设计专业教材
ISBN 978-7-112-29445-9

Ⅰ.①信…　Ⅱ.①崔…　Ⅲ.①视觉设计—高等学校—教材　Ⅳ.① J062

中国国家版本馆 CIP 数据核字（2023）第 244456 号

本书附增配套课件，如有需求，请发送邮件至 cabpdesignbook@163.com 获取，并注明所要文件的书名。

责任编辑：吴　绫
文字编辑：吴人杰
责任校对：王　烨

高等艺术院校视觉传达设计专业教材
信息可视化设计
INFORMATION VISUALIZATION DESIGN
崔华春　编著

*

中国建筑工业出版社出版、发行（北京海淀三里河路9号）
各地新华书店、建筑书店经销
北京雅盈中佳图文设计公司制版
临西县阅读时光印刷有限公司印刷

*

开本：880毫米×1230毫米　1/16　印张：$8\frac{3}{4}$　字数：251千字
2023年12月第一版　2023年12月第一次印刷
定价：**68.00元**（赠教师课件）
ISBN 978-7-112-29445-9
（42196）

版权所有　翻印必究
如有内容及印装质量问题，请与本社读者服务中心联系
电话：（010）58337283　　QQ：2885381756
（地址：北京海淀三里河路9号中国建筑工业出版社604室　邮政编码：100037）

编委会

"高等艺术院校视觉传达设计专业教材"编委会

顾问：

魏　洁　　　江南大学设计学院院长 / 教授 / 博导
张凌浩　　　南京艺术学院院长 / 教授 / 博导
过伟敏　　　江南大学设计学院教授 / 博导

主编：

陈原川　　　江南大学设计学院教授 / 博导

编委：

魏　洁　　　江南大学设计学院院长 / 教授 / 博导
王　峰　　　江南大学设计学院教授 / 博导
过宏雷　　　江南大学设计学院教授
崔华春　　　江南大学设计学院副教授
朱琪颖　　　江南大学设计学院副教授
姜　靓　　　江南大学设计学院副教授

总序　FOREWORD

　　设计学学科的建设和发展随着时代变迁不断更新。当下社会，科学技术与文化观念的快速发展重建了人的生活方式和行为方式，各种新兴材料、技术与媒介的出现也极大影响了设计的内容。当代设计实践的边界日趋模糊，设计学学科开始思考自身的主体性和交叉性，给设计教育带来了前景与挑战。过去的设计教育存在专业划分过细、学科之间难以沟通的问题。当下设计学学科发展强调"工学"与"艺术学"的交叉发展。新的学科配置要求设计教育的人才培养要树立学科无界限的意识，不仅在传统设计专业内部，如视觉传达设计、工业设计、环境设计等专业之间进行交叉学习，还要具有设计学学科外部的人文社科、自然科学等学科的视野，从而培养全面发展的设计人才。

　　除了打破人才培养专业间与学科间的壁垒，当下的设计教育还应坚守"艺术"的传统属性、关注"审美"价值的回归。西方的设计教育起步较早，我国的设计教育早期对西方设计教育的体系和方法进行了大量学习借鉴。20世纪初工业化时代下德国包豪斯提出的技术理性与实用主义观念对设计教育界的影响一直延续至今，学界对事理性的重点关注使得设计的艺术性游离在教学之外，设计的人文精神与人文价值难以发挥。然而在后现代社会的当下，人们对设计的想象早已超越了理性功能的驾驭，驶向"以艺术为主导的文化叙事"。卢卡奇提出"日常生活的审美化"，海德格尔提出人应当"诗意地栖居"，都为当代的设计指明了发挥价值的空间。设计教育与学科的发展在此种语境下，有义务引导设计"艺术审美"价值的回归，有意识地培养学生的审美感知意识与人文关怀精神。

　　教学和教材向学生传递着学科的理念与主旨，教材应随时代的发展和学科的变化不断推陈出新。设计学作为一个年轻且快速变化发展的学科，其教材也应当紧随设计实践的变化，紧抓当下设计教育的脉搏，精准体现设计学科发展的意志，以适应社会的发展，培育符合当代社会需求的致用人才。

　　本套教材正是在新时代的语境下编写，以前沿的意识更新知识，关注与解决当下设计教育的现实境遇与难点问题，同时融入各位作者多年的教学、设计实践心得。以研究的态度和实践的经验智慧帮助学生更好地学习掌握知识，引领学生构建起应对、解决未来复杂的现实世界与设计问题的能力。

<div style="text-align: right;">

江南大学设计学院教授 / 博士研究生导师　陈原川

2023年11月

</div>

前言 PREFACE

随着信息技术和人工智能的广泛应用和深度融合，我们进入了数据爆炸、信息过载的智能化时代，对信息可视化设计产生了深刻影响和变革。《信息可视化设计》是一门跨学科的课程，它运用视觉传达、数字媒体、计算机科学等多领域的知识和技能，可以对信息进行有效处理、组织、呈现和交互，帮助人们应对信息爆炸、混乱和过载等挑战，处理更为复杂多样的信息，发现信息的规律、趋势和价值，提升信息的表现力和说服力，以达到传递信息、解决问题、创造价值的目的。

本书的内容共分为三章：第一章为基本理论部分，介绍信息可视化设计的基本概念、发展历史，并对其基础构成要素、设计原则、相关学科和设计流程进行分析，为学生和读者提供一个全面的信息可视化设计的认知和视角。第二章为设计实训部分，分别从科学知识、社会问题、公共空间等不同维度对学生进行信息可视化设计的项目实训。通过实训让学生掌握信息可视化设计的基本流程、设计方法以及基本技能和技术，重视对学生问题意识的培养，同时注重创造性思维的训练。第三章为赏析信息可视化设计的优秀案例，从功能之美角度的信息内容传递，到科学之美角度的真实世界复现，再到数据之美角度的多维智能交互，深入剖析经典设计作品内在的设计理念与价值主张，以学习新时代、新技术背景下信息可视化设计的新需求、新规律和新方法。

本书的特色在于：以用户为中心，注重信息可视化设计的用户需求、体验和反馈等环节；以数据为本，注重对数据和信息的收集、处理、分析和挖掘等环节；以视觉为媒，注重信息可视化的视觉元素、美学原则、图表选择、媒介传达等环节；以交互为核，注重信息可视化设计的技术支持、交互模式、交互效果以及交互反馈等环节；以叙事为纲，注重信息可视化设计的叙事结构、故事元素和表达方式等环节。通过以上环节的内容重构和创新实践，使学生能够以一种全新的、创造性、互动性的方式看待、探索和表达信息，将信息以富有魅力的多元设计形式准确高效地传递给受众。

本书适合作为视觉传达设计专业的教材，也适合作为其他相关专业或对信息可视化设计感兴趣的设计从业者的参考书。希望本书能为信息可视化设计的教学和学习提供有价值的帮助和支持。

课程计划　CURRICULAR PLAN

章节	课程内容		课时分配	
第一章 信息可视化设计基础理论	第一节	信息可视化设计概述	4	20
	第二节	信息可视化设计的相关理论	4	
	第三节	信息可视化设计的视觉构成与表达	4	
	第四节	信息可视化设计的传播路径与流程	8	
第二章 信息可视化设计实训	第一节	项目训练一——科学知识的整合与普及	24	48（项目训练一、项目训练二任选一进行实践）
	第二节	项目训练二——社会问题的关注与思考	24	
	第三节	项目训练三——公共空间的作用与意义	24	
第三章 优秀作品案例赏析	第一节	功能之美——信息内容的传递	4	12
	第二节	科学之美——真实世界的复现	4	
	第三节	数据之美——数字智能的交互	4	

目录 CONTENTS

总　　序 FOREWORD
前　　言 PREFACE
课程计划 CURRICULAR PLAN

第一章　信息可视化设计基础理论

第一节　信息可视化设计概述 / 002
一、信息可视化设计的历史与发展 / 002
二、信息可视化设计的概念与特点 / 010
三、信息可视化设计的类型与功能 / 012

第二节　信息可视化设计的相关理论 / 014
一、符号学 / 014
二、心理学 / 015
三、逻辑学 / 022

第三节　信息可视化设计的视觉构成与表达 / 024
一、信息可视化设计原则 / 024
二、图形色彩多元化呈现 / 025
三、风格版式个性化演绎 / 030
四、流程节点清晰化传达 / 030
五、媒介渠道融合化展示 / 033

第四节　信息可视化设计的传播路径与流程 / 043
一、战略层次——问题提出　受众研究 / 043
二、范围层次——信息获取　筛选分层 / 044
三、结构层次——逻辑层级　关系构建 / 045
四、表现层次——视觉转化　设计传播 / 046

第二章　信息可视化设计实训

第一节　项目训练一——科学知识的整合与普及 / 050
　　一、课程概况 / 050
　　二、设计案例 / 051
　　三、知识点 / 063
　　四、实践程序 / 064

第二节　项目训练二——社会问题的关注与思考 / 066
　　一、课程概况 / 066
　　二、设计案例 / 067
　　三、知识点 / 075
　　四、实践程序 / 081

第三节　项目训练三——公共空间的作用与意义 / 085
　　一、课程概况 / 085
　　二、设计案例 / 086
　　三、知识点 / 092
　　四、实践程序 / 092

第三章　优秀作品案例赏析

第一节　功能之美——信息内容的传递 / 098
　　一、数据信息的直观表现 / 098
　　二、知识概念的具象解说 / 102

第二节　科学之美——真实世界的复现 / 109
　　一、情境营造剧情性逻辑表达 / 109
　　二、生态自然科学性洞察反映 / 112

第三节　数据之美——数字智能的交互 / 116
　　一、静态信息动态化展现 / 116
　　二、多通道感官刺激体验 / 119
　　三、人机交互的虚拟重构 / 123

参考文献 / 126

后　　记 / 128

第一节 /
信息可视化设计概述

第二节 /
信息可视化设计的相关理论

第三节 /
信息可视化设计的视觉构成与表达

第四节 /
信息可视化设计的传播路径与流程

第一章
信息可视化设计基础理论

信息可视化设计
INFORMATION VISUALIZATION DESIGN

本章概述　　本章由信息可视化设计概述、信息可视化设计的相关理论、信息可视化设计的视觉构成与表达、信息可视化设计的传播路径与流程四部分内容构成，对智能化、数字化背景下的信息可视化基础理论进行系统的阐述与介绍。

学习目标　　通过本章内容学习，厘清信息可视化的基本概念以及视觉构成与表达等基础理论，明确其传播路径、设计流程及设计方法，实现信息时序、层次结构的直观呈现。明确信息可视化是信息时代获取信息和处理信息的有力工具，驱动学生信息可视化设计程序的创新，推进信息智能化传播研究，建立科学有效的设计逻辑。

第一节　信息可视化设计概述

当下的信息时代，是一个多元的社会系统，信息技术的应用使得社会的信息化程度不断提高，信息流量、信息传播、信息处理及信息应用技术都得到空前发展，海量信息和数据借助不同载体发布、传播，使我们逐渐处于一个信息爆炸的环境中，以至于对于信息难以取舍，设计是解决这一社会问题最有效的方式。信息技术的迅猛发展以及信息表达形式的丰富和发展使得信息的加工方式有了本质的飞跃，对于信息可视化设计的关注和探讨是不可替代的社会需求。

一、信息可视化设计的历史与发展

1. 信息化背景

（1）从工业革命到信息革命

人类从18世纪60年代开始进入蒸汽时代，即第一次工业革命。它是技术发展史上的一次巨大革命，开创了以机器代替手工劳动的时代，同时也是一场深刻的社会革命。19世纪下半叶到20世纪初，人类开始进入电气时代，即第二次工业革命。以电力、内燃机、化学工业和通信技术为代表的一系列新技术和新发明在工业生产中被广泛应用，使得工业化进入新的发展阶段。第二次世界大战之后人类进入科技时代，即生物科技与产业革命，是涉及信息技术、新能源技术、新材料技术、生物技术、空间技术和海洋技术等诸多领域的一场信息控制技术革命。信息革命是新一轮工业革命中的灵魂，是以数字化为基础、以网络化为特征、以智能化为方向的信息系统的创新，它支撑起整个能源的分配与生命科学的发展，可以说信息是社会发展最核心的资源。

彻底的信息革命是在计算机技术和通信技术的集合之时。它在为人类提供了新的生产手段的同时也导致了社会生产力、生产关系的变革，带来了生

产力的大发展和组织管理方式的变化，同时引起了产业结构和经济结构的变化。它扩展了人类的信息功能，包括取得信息（感觉器官）和传输信息的能力等。新兴的电子信息技术，使人类利用信息的手段发生了质的飞跃。这是一场真正意义上的信息革命，机器开始取代了人的部分脑力劳动，扩大和延伸了人的思维和感官功能，使人们可以从事更富有创造性的工作。这些变化将进一步引起人们价值观念、社会意识的变化，社会结构和政治体制也将随之而变。如图 1-1-1 所示，这幅可视化作品使用了旭日图与简洁的文本展示了信息化时代全球手机的应用情况，用色彩进行分类，让信息明确清晰、一目了然。

（2）科学理性与人文艺术

21 世纪是一个科学理性与人文艺术同相辉映的伟大时代，信息设计同时体现着两者的光辉。科学理性与人文艺术是人类全面发展的两个重要部分，是我们在追求真善美的过程中必定要涉及的思维领域，科学理性引导我们迈向新的知识领域，完成更高的真理探寻；而人文艺术则同时揭示我们精神世界的发展规律，思考人的尊严和价值。赫胥黎曾把科学和艺术比作自然这块奖章的正面和反面，它的一面以感情来表达事物的永恒秩序，另一面则以思想的形式来表达事物的永恒秩序。信息可视化设计根据自己特定的语境和需求，游走于这两类学科的思维中，有所倾向又相互交融。

（3）从印刷文化到数字化文化

从唐朝初期，中国发明雕版印刷术伊始至今，已有一千多年的历史。印刷在复制文字与图像的同时记录和传播着相应的历史文化，推动了科学、哲学等领域的创新和发展，促进了经济、文化的交流与变革，在人类文明发展史上起到不可估量的作用。

社会发展到 20 世纪，人类经历了多次重大的技术变革，每种新技术都具有革命性意义。联合国教科

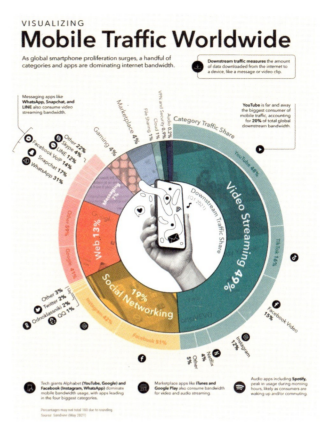

图 1-1-1　世界上最常用的手机应用程序 /
作者：贾姆希德、梅丽莎·哈维斯托
（来源：Visual Capitalist 官网）

文组织在《迈向知识社会》报告文中写道："几十年来，这些大规模技术变革一直影响着知识的创造手段、传播手段和处理手段，以至于有人认为，我们将迎来知识的新数字时代。"

当前，新技术对固有的文化信息传递模式产生了重大影响，改变了图书、报纸、期刊的固有形态，使人们置身于数字化浪潮之中。手机报、数字期刊、电子书等诸多新媒介相继出现，标示着印刷媒介数字化时代的到来。在当今大容量信息的社会背景下，作为一种有效理解和快速沟通的方式，信息可视化设计成为一种必要的手段，影响着诸多领域的信息传达。

发轫于 20 世纪中期的信息革命是迄今为止人类历史上最为壮观的科学技术革命。它以无比强劲的冲击力和渗透力在短短几十年里迅速改变了世界。

信息可视化设计
INFORMATION VISUALIZATION DESIGN

随着信息采集、存储、处理、加工、传输等信息技术手段的更新换代,人类文明由工业时代进入了以信息为显著特征的信息时代。数字化网络已经开始影响未来设计平台的基础架构,探索者正在尝试设计思维和数学算法的融合,以期通过计算机的澎湃算力,来实现设计过程的几何级加速,驱动数字设计向数智设计的迁移。基于这样的信息化背景下,学科之间交叉的趋势日益明显,信息可视化设计的应用范围越来越广泛,功能越来越强大,其表现形式也在不断地创新,渗透到人们生活的各个方面,显示出强大的生命力。

2. 信息可视化设计的历史

(1) 史前时代:早期渊源

■ 图形信息的萌芽——岩画

在信息可视化设计这个概念未正式诞生之前,人类就已经生活在图文高度整合的信息空间里。早在史前时期,人类就创造了信息图表——洞穴中的岩画,世界各地均有发现,并且时间跨度很长。例如,迄今发现最早的美索不达米亚岩画(约30000年前)、法国的拉斯科洞窟壁画(约公元前17000年)、西班牙阿尔塔米拉洞穴壁画(约公元前15000年)等,这些绘画和纯粹的艺术作品不同,是为了传达某种意图或记载某个事件,是人类以一种原始方式记录特定时代信息的方式,此时的信息可视化设计是以绘画方式出现的。这种方式记录、传达着特定时代的信息,为人们今天研究当时的自然、生活、经济、宗教以及文化等提供了可靠的视觉信息数据。

■ 符号信息的雏形——结绳记事

结绳记事是一种将信息转化为符号进行传递的方式。据研究,在古代的秘鲁,结绳记事代表的可能是地位、数量、祭祀等和生活相关的事物。结绳记事保留的信息更加抽象,是将信息转化为符号进行传递的雏形。如图1-1-2所示,拉斯科洞窟壁画被公认为世界美术史上原始绘画代表作,极具视觉冲击力的信息符号。

(2) 文字的时代

人类史前图画朝着两个不同的方向发展,一支成为文字,另一支进化为艺术形态。文字的诞生是人类

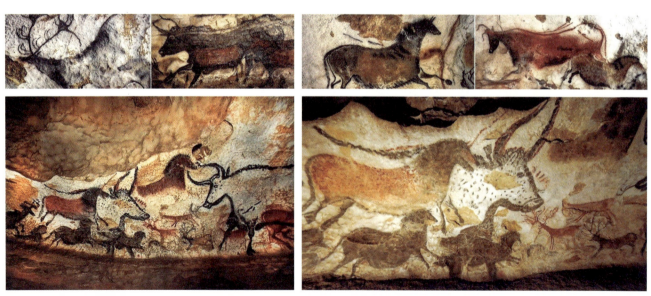

图1-1-2 拉斯科洞窟壁画
(来源:朱伯雄,潘跃昌.世界美术史:第1卷 原始美术[M].济南:山东美术出版社,1987.)

历史上的一场信息革命。文字在诞生之初和岩画一样，源自对自然界事物的模仿与提炼。甲骨文（约公元前1600年）是我国最早、体系较为完整的象形文字，甲骨文由绘画演变而来，具有显著的视觉符号特征，记载的内容涉及商王朝的政治、经济、军事、文化习俗、天文历法等信息（图1-1-3）。汉字是将图形传统最大化保留下来的文字之一，它像图画一样保留了很多古人思考问题的过程和思维方式。可以这么说，文字不仅有表层意思还有深层含义，是信息可视化设计的原始自然阶段。文字的信息归纳对符号标志的发展作了铺垫，是信息传递过程中最重要的发明。

从图像到文字，再从文字到图像，文化的传承赋予了信息解释的权利，今天我们对文字信息进行视觉解码，即图形→符号→图形的过程。

（3）数据图形的历程

从中世纪开始，许多学者开始关注如何将枯燥的数据变得更加形象，用图形化的设计方法表达数据并将其用于科学研究，绘制方式从最初的浅显逐渐发展到深刻理性的分析。1626年，克里斯托弗·沙纳尔（Christoph Scheiner）出版了《Rosa Ursinasive Sol》一书，应用各种图表图形来阐述他关于太阳的研究成果，解释太阳的运行轨道。

■ 18世纪80年代至20世纪40年代期间是早期数据可视化的成熟时期

此时的数据图形与许多工业创新、生产生活相关，常常用于军事、地质、疾病、气候、社会行为、经济和贸易的分析。

1786年，苏格兰工程师和政治经济学家威廉·普莱费尔（William Playfair），因发明了柱状图和饼图而享有声誉，他将图表用于行政和经济方面的写作。在《商业政治图集》(《The Commercial and Political Atlas》) 一书中第一次出现了数据型图表，在一张柱状图中用了43个图形来说明不同时期下数据信息的变化。爱德华·塔夫特（Edward Tufte）评价说"摆脱了必须类比现实世界参照物的桎梏，而采用了不言自明的直观图像"。普莱费尔推动了对概念象征性再现的探索，而不仅仅是停留在简单叙述的层面上。

1861年，约瑟夫·明纳德（Josph Minard）描述拿破仑东征俄国的信息图表代表了开放性信息制图的出现，该图成功地表示出复杂的战况信息

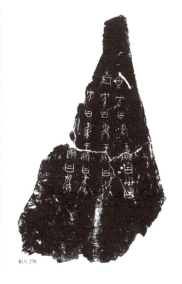

图1-1-3 甲骨文
（来源：金开诚，于元. 甲骨文[M]. 长春：吉林文史出版社，2010.）

信息可视化设计
INFORMATION VISUALIZATION DESIGN

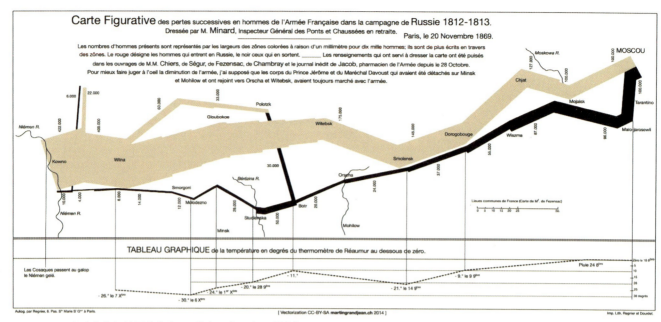

图 1-1-4　拿破仑东征俄国的信息图 / 作者：约瑟夫·明纳德
（来源：Robert Spence.Information Visualization: An Introduction[M]. Spinger International Publishing，2014.）

（图 1-1-4）。在一张图表中通过图形的形式传达出军队的人员变化，所处经度、纬度，行军路线，气温变化和时间六个维度的信息。从图中我们可以明确看出法国士兵在严寒、疾病、伤病的困扰下，战斗力不断下降。此图为解释特定空间与时段下人与物资流量统计数据制定了数据标准，是大容量、多维度信息图表设计的典范。

1878 年，西尔维斯特（James Joseph Sylvester）第一次提出了"图形（Graphic）"概念，并绘制了一些用于表达化学键及其数学特性的图表，这些图表也属于早期第一批数学类图表。

■ 19 世纪，统计图已经显示出现代数据图形的模式

统计图和专题制图出现了爆炸性增长，尤其在欧洲，统计图已经显示出现代数据图形的模式。

1931 年，伦敦交通委员会的工程师亨利·贝克（Henry Beck），利用电子线路图知识设计出第一张地铁系统的交通图。1933 年他进一步突破了距离和空间位置的局限设计出了伦敦地铁交通图，较好地解决了"如何清晰美观地展现伦敦稠密而又复杂交错的地铁线路"。如图 1-1-5 所示，他反复推敲，利用鲜明的色彩标明地下铁线路，并用琼斯顿的无装饰线体字体铁路体标明站名，用圆圈标明线路交叉地点。运用垂直的、水平的和 45°角倾斜的彩色线条，不同线路以色彩区分，色彩和谐又极端简洁实用，将复杂信息简化，强化了视觉效果，增强了信息地图的视觉清晰度，使极其复杂的地铁系统一目了然。这之后的 27 年中，他不断完善和改进这个交通图的设计，伦敦地铁交通图从此成为全世界交通图设计的样板。

20 世纪 20 年代晚期，奥图·钮拉特（Otto Neurath），奥地利的哲学家、社会学家和教育学家，致力于建立一个经验主义的理想社会，以此找到社会阶层和资源分配等社会问题的答案。奥图·钮拉特设计了一套名为 ISOTYPE（国际印刷图片教育体系）的可视化信息交流法，旨在通过简单易懂的图标来描述定量信息。ISOTYPE 是从由成人教育的社会主义概念发展而来的，将社会经济关系视觉化，并帮助文化程

第一章
信息可视化设计基础理论

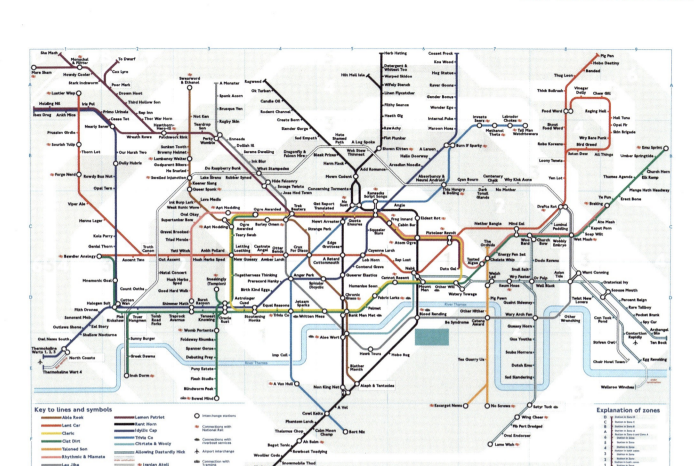

图 1-1-5　伦敦地铁交通图 / 作者：哈里·贝克
（来源：王绍强，谭杰茜.信息设计：读图时代的视觉语言[M].广州：广州三度图书有限公司，2021.）

度较低的公众理解相关的复杂问题。通过使用这套标准化的符号系统，他相信自己能将深奥的研究统计数据转换成概念信息创意，继而转换成图片描述和生动的社会图貌。在这套图片语言中，各种元素或图形文字所表现的细节已被精简到了无以复加的地步，没有透视画法，没有细枝末节，色彩使用亦被严格规定，对图形设计和图像信息学产生了深远影响。如图1-1-6所示，盖尔德·安茨绘制的图标，具有明显的现代标志特征，对标识的发展起到了重要作用。他为ISOTYPE设计了约4000个富有趣味性和设计感的不同的象形图和抽象插图。

（4）信息可视化设计的形成与发展

20世纪40年代至今是信息可视化设计的形成期。形成期是以信息论的建立以及信息可视化设计的概念提出为起点，并逐步形成较为独立的学科体系。这个时期的信息可视化设计随着科学技术的发展，在诸多领域被广泛应用，并向着数据可视化、科学可视化等众多领域发展。

1942年，伊希朵尔·伊苏（Isidore Isou）发表了"字母主义"运动宣言，他认为语言的符号比影像更为重要。

1948年，信息论创始人申农（C.E.Shannon）在他的《通信的数学理论》一书中最早提出了信息的概念，他认为"信息是用来消除随机不定性的东西"，成为信息论诞生的标志。

1972年，第20届奥运会在德国慕尼黑举行，在本次奥运会中，第一次引入了全面而系统的视觉标识，当时得到了来自全球不同国家人们的一致好

007

信息可视化设计
INFORMATION VISUALIZATION DESIGN

图 1-1-6　盖尔德·安茨为 ISOTYPE 绘制的作品 / 作者：盖尔德·安茨
（来源：盖尔德·安茨. 盖尔德·安茨：平面设计师 [M]. 鹿特丹：010 出版社，2010.）

评。慕尼黑奥运会中使用的奥运项目二级图标设计概念一直影响着之后的奥运会标识设计以及其他领域的标识设计。

1972 年，美国的先驱者 10 号探测器成功发射，探测器上携带了一张著名的信息图表，该图表由美国天文学家卡尔·萨根（Carl Sagan）和天文学家弗兰克·德瑞克（Frank Drake）设计，由于考虑到是用于与未知文明传递信息，所有的信息内容都不能再通过人类的语言和文字进行描述，而是采用了视觉图形、图像的方式进行表达。图中包含了太阳相对于 14 颗脉冲星的位置，一个地球男性和女性的轮廓图，太阳系行星分布图等。

信息设计的先驱者爱德华·塔夫特（Edward Tufte），奠定了视觉化定量信息的基础。1975 年，在普林斯顿大学，塔夫特开设了"统计图形学"的课程，教授学生如何阅读数据和制作统计图形。1982 年塔夫特与平面设计师霍华德·格拉拉密切合作，出版了第一本信息可视化设计专业书籍《定量信息的视觉显示》（《The Visual Display of Quantitative Information》），书中提出信息可视化设计对演说表达的重要性。塔夫特在《让信息可视化》《数字信息的可视化展示》《多信息的视觉呈现》《预想信息》等著作中，将信息可视化设计从一个概念逐步发展成为一门完整的学科。

理查德·索尔·沃尔曼（Richard Saul Wurman）被称为"信息架构之父"，1989 年出版《信息焦虑》，后来又出版了《信息建构》和《信息焦虑 2》等著作，强调了通过信息构架来探讨信息间的逻辑关系和关联性的重要意义，为现代信息可视化设计奠定了学理基础。

在信息可视化设计教育上，英国信息可视化专家罗伯特·斯彭斯（Robert Spence）出版的《信息可视化：交互设计》一书，是世界范围内信息可视化领域最经典的教材之一，该书系统介绍了信息可视化的概念、技术和应用。

2006 年，拉克什米·巴斯卡兰（Lakshmi Bhaskaran）的《大容量信息整合设计》，诠释了世界各地设计师的精美方案，解决了设计师在处理大容量信息时所面临的诸多问题，书中作者对信息整合设计中结构、符号化、导向、精简等问题提出了独特见解，此书是对信息可视化设计整合分析较为系统的资料。

2010 年，美国信息设计大师大卫（David McCandless）出版了专著《信息是美丽的》（《Information is Beautiful》），同时创建了相应的信息可视化设计网站，

第一章 信息可视化设计基础理论

该网站成为信息可视化设计的前沿网站,是信息可视化设计普及化的典型案例。

此外,日本设计师木村博之出版的《图解力》(2013年中译本),通过案例剖析设计的方法,强调了图形设计的重要性,它不仅起到传递信息的作用,还可以将数据的作用最大化。

兰迪·克鲁姆(Randy Krum)的《可视化沟通:用信息图表设计让数据说话》(2014年中译本)也为信息可视化设计现实意义探索提供了思路与指导。

随着信息可视化设计理论研究的不断深入,科学技术的进步和多学科参与,信息可视化设计被广泛运用到商业、文化、艺术、工业及科学技术等领域。例如:信息可视化催生了一批具有信息可视化设计特点的视觉读物;新闻业广泛地运用图表、地图和图解等信息传播方式将枯燥复杂的文本信息进行视觉化处理,显示出新闻图示化的倾向;在体育、医疗、教育等公益活动领域,也出现了大量成功运用信息可视化设计的范例;信息可视化设计还可以用来表述深层的思想、生活态度及价值观等;信息可视化设计还被应用于处理孪生体数据信息,结合三维场景实时渲染和数据建模,对多源数据加以可视化解释,实现实时数据可视化交互。

在信息时代,信息可视化设计已然成为设计创新的前沿和先锋,行业和产业的方向呈现两种趋势与可能:一是虚拟与现实融合,二是人机融合。伴随着信息量的不断增大和信息技术的不断发展,对于信息的需求和应用也在不断发生改变,人们不再满足于现有模式,不断寻求一些新的信息表达方式,通过不断地实践创新,甚至发生革命性的变化,不断探索揭示信息现象背后隐藏的关系和本质。如图1-1-7所示,詹姆斯·史

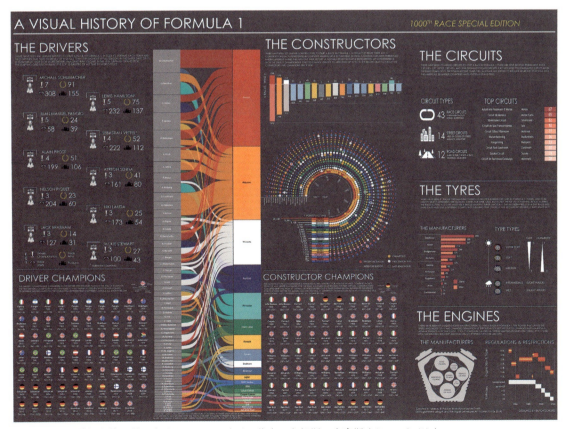

图1-1-7 一级方程式锦标赛的视觉历史(1950-2017年)/ 作者:詹姆斯·史密斯(James Smith)
(来源:运动和弦网站)

信息可视化设计
INFORMATION VISUALIZATION DESIGN

密斯（James Smith）所设计的世界一级方程式锦标赛的历史信息图，将全球该运动的关键元素视觉形象化，同时将引擎、轮胎和电路等要素变化进行视觉化设计，向读者全面展示了一级方程式锦标赛的信息。

二、信息可视化设计的概念与特点

1. 信息可视化设计的概念

（1）如何理解信息

人们对信息一词有不同的理解，有人会将它与数据混淆，也有人把它与知识混为一谈。美国著名信息设计、用户体验专家内森·谢卓夫（Nathan Shedroff）在《交互信息设计：设计的统一理论》（《Information Interaction Design: A Unified Field Theory of Design》）一文中把人的智力产物分为四个层次：数据—信息—知识—智慧。

数据（Data）：数据是对于客观事物、现象的描述和表示，未经组织的、不考虑情境与脉络的事实和符号；信息（Information）：被定义的、结构化的、在情境与脉络当中的事实和符号，是经过有目的的加工和处理的数据组合；知识（Knowledge）：当信息经过人的学习，并与人原有的认知概念体系结合以后就形成了在实践中可用的理论化信息；智慧（Wisdom）：灵活运用的知识。

内森·谢卓夫在这篇文章中提出所有的设计都可以分为信息设计、交互设计和知觉设计三个部分。信息设计针对的是设计者所要表达的信息，交互设计针对的是产品对设计消费者的响应，知觉设计则是从审美、认知心理学的角度进行设计。

从本质上看，信息是以物质为载体，传递和反映世界各种事物的现象、本质、规律、存在方式及运动状态等。信息内容主要通过某种载体，如文字、语言、肢体、图像等符号来表征与传播。信息处理主要包括信息的获取、加工、储存和传输等。

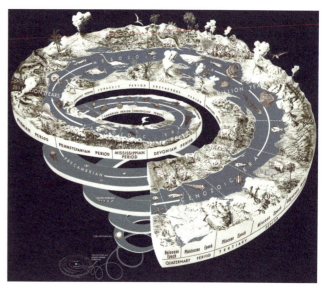

图1-1-8 地质年代螺旋／
作者：格雷厄姆、约瑟夫、纽曼（Graham，Joseph，Newman）等
（来源：USGS美国地质勘探局网站）

信息的三要素为：信源——发出信息的物体；信宿——接受信息的物体；载体——载有信息的物体。信息具有客观性、普遍性、可转换性、可传递性、共享性和时效性等特点，这些特点也是信息可视化设计的重要理论依据。如图1-1-8所示，这张地质年代螺旋图，以螺旋状结构向读者清晰地展示了地球生命随时间推移的演化过程。

（2）信息可视化设计的定义

关于信息的概念，不同专业领域有着不同的解释。

早在1922年，哈特莱（Hartley）在《信息传输》中，首次将"信息"与"消息"进行区分，提出"数量度信息"的概念，即一个消息所含有的信息量可以用其可能值的个数或对数来表示，阐述了信息论最早的思路所在。

美国数学家申农（C.Shannon）在哈特莱的研究基础上，将信息定义为"用符号传送的受众预先不知道的报道"。

美国数学家维纳（Wiener）从控制论的角度，认为"信息就是信息，既不是物质，也不是能

量"，将信息定义为"我们同外部世界进行交换的内容"。

传播学理论认为，信息是指通过文字语言、肢体语言、视觉语言等方式与受众进行沟通的话题。

另外，爱因斯坦（Albert Einstein）等科学家，提出了信息有客观信息和主观信息之分的论点。客观信息是指来源于自然不受人为影响的信息；主观信息则是指通过人的意志加工而形成的信息，例如语言就是主观信息。

信息可视化这一概念是由斯图尔特·卡德（Stuart KCard）、约克·麦金利（Jock D. Mackinlay）和乔治·罗伯逊（George G.Robertson）于1989年提出的。信息可视化设计（Information Visualization Design）是指以信息为视点，以信息量和信息传达为主导的设计，是一个以信息视觉化为主体的跨学科设计概念。

信息可视化设计的范畴随着时代变迁日益宽泛，从最初的计算机领域到科学领域，由平面设计到视觉传达，由单一媒介到多媒介，拓展到各个设计领域，对社会与经济的发展产生了积极的影响。

如今，互联网时代下的信息可视化设计，运用科学与艺术相结合的思维将智能化、体验性、交互式媒体与设计行为相结合，丰富人的感知能力、生活能力、工作能力、交流沟通能力，乃至决策判断能力，最终实现物质世界与数字世界的无缝整合，完成"以人为本、和谐自然、人机合一"的理念。

信息可视化设计是一个历久弥新的设计领域，不但涉及图形处理技术、信息技术，还涉及非技术领域的社会学、心理学、符号学等学科。无论是在理论上还是实践上，信息可视化设计向着基于文化认知与传播的方向发展，向非物质、非经济的传播方向转型。

总体来说，信息可视化设计涉及数据可视化、科学可视化、知识可视化等领域。信息可视化设计这一概念的出现，代表了当今时代经济与社会发展的典型特征。

2. 信息可视化设计的特点

（1）多领域交叉性

信息可视化设计是目前计算机图形学、大数据、人工智能与艺术设计相互交叉的新领域。随着当今计算机技术，尤其是图形化敏捷计算及互联网的快速发展，信息可视化逐渐成为前沿和热门领域，成为研究数据表示、数据处理、决策分析等一系列问题的综合技术，多领域的交叉也使得信息可视化设计的形式更加丰富。信息可视化设计集艺术性、数字化、智能化、交互式媒体服务于一身，是一座横跨于环境和用户之间，融合艺术、科技和文化的综合性、全方位的艺术化媒介桥梁。

（2）视觉风格多样性

信息可视化设计是一个将数据或信息由无形变为有形的过程，在保证信息传递准确的前提下，会充分考虑受众群体对信息的接受度，采取多元化视觉风格，调动受众的视觉感官，提高数据可视化所带来的交互体验。

（3）实时交互性

信息可视化设计中的交互是用户与数据之间的沟通方式。可视化不仅是将数据转化为可视化元素呈现给用户的过程，用户也可以对数据进行探索，将自己的可视化意图传达到可视化系统之中，支持用户探索数据和分析数据的过程就成为可视化中的交互。信息可视化设计使人能够在三维图形世界中直接对具有形体的信息进行操作和交流。这种计算机技术把人和机器的力量以一种直觉而自然的方式进行统一，使信息不再对受众群体进行单向传递，可允许用户对其进行参与操作，可以更加人性化及个性化体验的方式去主动选择信息，参与信息传播过程，产生实时交互性。

三、信息可视化设计的类型与功能

1. 信息可视化设计的类型

（1）数据信息可视化设计

数据信息可视化设计是数据信息设计数据基础的表达类型，其中包括柱状图、环形图、折线图等多种表达方式，它将数据库中每一个数据项作为单个图形元素表示，大量的数据集构成数据图像，从而对数据进行更深入的观察和分析。此类适用于基本数据的图表设计，重点在于反映数据之间的关系，能够根据具体要求展现出数据含义。

（2）插图信息可视化设计

插图信息可视化设计依据主题采取联想等创造方式，将抽象的主题内容信息具象化，将隐藏的信息图形化，吸引注意力并帮助受众理解信息。插图化设计具备独特的魅力，能够将冗杂的数据信息生动、有趣地展现出来，是设计师常用的重要信息可视化方法。

（3）地图信息可视化设计

地图信息设计是信息可视化设计中的一个特殊类别。它借助和利用各种视觉符号，如图形、线条或者色块等，对路线、交通、地点等信息进行转译，同时在视觉效果和画面平衡上获得特殊的审美效果，有效地将信息传递给受众群体。此类设计通常都是以完整的区域数据作为设计对象，目的是排除与减少干扰信息、使有效信息层次清晰、保障信息的可识别性与导向性，科学理性又兼具艺术性。

2. 信息可视化设计的功能

（1）数据分析功能

信息可视化设计的首要功能是数据分析功能。复杂的数据资料让我们难以快速找到它们之间的联系或是自己需要的数据，利用信息技术手段可以协助梳理、组织和利用这些数据。以纯文字组织和记录这些数据，不仅困难而且无法展现其全貌，特别是对数据间错综复杂的关联很难表达清楚，而图形可以将复杂的数据形象直观地展现出来。如图1-1-9所示，这张信息图把动物寿命作为基础数据，利用一条线轴将多种动物的年龄信息数据和内容主题，以非常简洁明了的方式呈现给了我们。

信息可视化可以通过图像显示抽象数据，用户能够更加深入地理解数据所传达出的信息。通过不同的载体复合，可将显性和隐性等诸多数据都表达出来。用户能够用可视化视觉反馈指导，更快地理解并把握数据库中数据的特性，这不仅可以帮助用户更准确地理解其内在关系，还可使用户寻找和发现新的可视化"隐喻"。

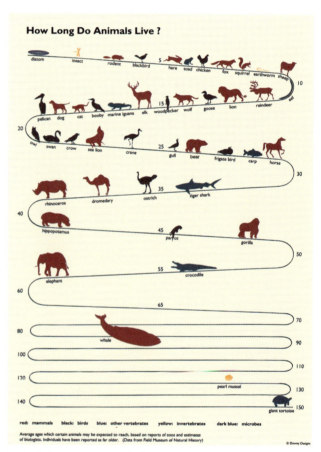

图1-1-9 动物能活多久？/
作者：玛丽·诺伊拉特（Marie Neurath）、罗宾·金罗斯（Robin Kinross）
（来源：玛丽·诺伊拉特，罗宾·金罗斯.设计转化[M].李文静，译.北京：中信出版社，2015.）

（2）信息传播功能

信息可视化设计的另一个功能是信息传播功能。图像与文字是信息的载体，视觉化的语言在传播信息的同时还会呈现数据信息的美感。随着互联网的发展，信息可视化也具备了更多特性：信息传播的视觉性、存在性和方向性，使得信息传播更加快速准确与明晰。信息可视化设计为我们提供了一个非物质和物质相结合的数字信息空间，人们能在不同的时空内准确、便捷、艺术地获取各种信息。如图1-1-10所示，2023年创造性经济报告一图用图形与文字清晰地向读者展示了创意经济出版物、出版数量、文章、作者的信息数据，同时将作者性别、国籍和角色等情况也一并清晰呈现。

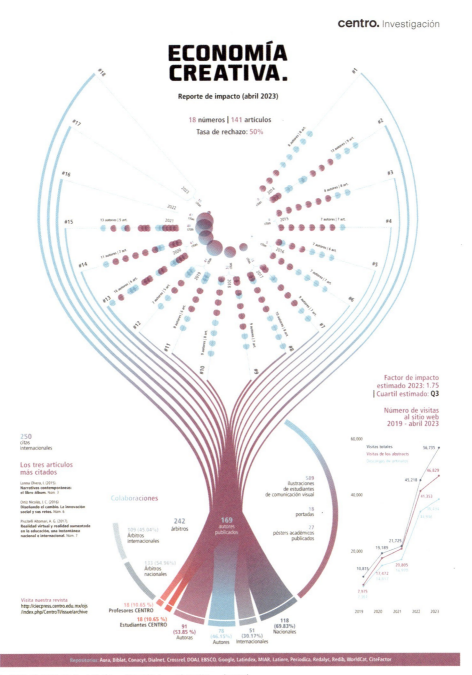

图1-1-10　2023年创造性经济报告／作者：伊丽莎白·奎瓦斯·卡里咯
（来源：behance官网）

第二节　信息可视化设计的相关理论

信息可视化设计具有跨学科特性，与众多学科有着密切关系，不同学科的支撑与碰撞，不同知识背景的设计参与者在合作中会生发出更多有趣的、富有说服力的创意灵感，新领域的探索为信息可视化设计者创造出未知诱惑和征服激情，使得信息可视化设计产生出诸多既富有严谨的科学理性同时又具有设计灵感的作品。与信息可视化设计相关的理论主要有：符号学、设计心理学、认知心理学、逻辑学等学科。

一、符号学

符号学（Semiotics）是研究符号的一般理论学科。它研究符号的本质、符号的发展变化规律、符号的各种意义、不同符号之间以及符号与人类行为之间的关系，是现代哲学研究的一个重要门类。早期的符号学主要研究语言（特别是形式化语言问题），后来融入了逻辑学、哲学、人类学、心理学、社会学以及传播学、信息科学的方法与研究成果。

现代符号学的研究在地域上以欧美为主，遍布世界各地。在研究分类上不但有一般符号学、语义学的研究，还有在交叉学科中进行的综合性研究，如文学符号学、电影符号学、法学符号学等。设计符号学是在这种大背景下发展起来的一门交叉性研究学科。在某种意义上而言，信息可视化设计的过程是一种借助视觉设计方法将信息进行符号化传播的过程，因此了解符号学理论对于学习信息可视化设计有着重要作用与意义。

1. 符号的能指与所指

设计语言通常是作为一种符号现象来显现的，但其中的转换过程却经常被人们忽视，概念的模糊和不规范直接影响到设计作品传达的有效性，因此，有必要先把设计中符号的所指与能指理清楚。

索绪尔认为，将符号划分在语音式图像和概念中的分类是不明确的。他将符号的概念定义为"所指"，语音式图像定义为"能指"。符号是能指与所指的双面体：(1) 它应具有表现层面，这一层面表现出它可感的一面，称为"符号表现"，也称为"符号形式"，而比较统一的术语则称为能指（Signifier）；(2) 它还应具有抽象的内容层面，这一层面是抽象、不可感的，称为"符号内容"，而比较统一的术语则称为所指（Signified）。

符号是人类的创造物，人类通过符号过程对符号表现进行了赋意赋值的意指作用。通过这一过程使符号表现与符号内容相结合，从而形成了人工创造物，即形成了一个能指与所指的双面体。这两个层面必须始终像一张纸的正反两面一样相伴相随，缺一都不称其为符号。一旦符号系统确立，符号能指与所指的结合关系就是约定俗成的。

在信息图形中，我们为能将能指与所指结合在一起而努力。

2. 图标化符号

如果符号看起来像被其表现的物体，且与物体类似，那么它就是图标化符号。这种符号产生的相似性或类似性会被其接受者所承认，是最显而易见的视觉符号，例如表现男、女卫生间的符号就是图标化符号，能够快速有效地传达信息。如图1-2-1所示，设计师以圆为基本图形，用不同的点、线或色彩图形进行填充，形成一系列有局部变化又有统一外形的延展图形配合传播使用。圆形标志象征"窗户"或"眼睛"，表示人们各不相同的见解。

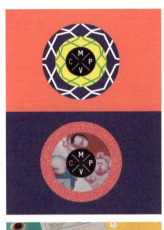
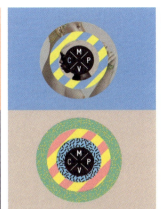

图1-2-1　C-MPV艺术馆／
作者：马丁·马斯、马坦·施塔尔
（来源：邮亭亭.动态标志全球创意标志设计案例[M].北京：北京美术摄影出版社，2016.）

3. 引申化符号

引申化符号引起人们对它所指向事物的注意。两者之间是具体的、真实的且连续的，具有因果关系。换句话说，它表现了它所描述的现象之间存在的关系，例如烟雾是火的引申。

4. 象征化符号

象征化符号与它所表现的内容没有直接关系，只有在约定俗成的文化或规则中才具有联系。这种所指与能指的关系需要有一种翻译来建立两者之间的联系。象征化符号的使用是一种文化阐释形式，文字、颜色和数字都是象征化符号。

无论是图标化符号还是引申化符号，惯例是符号的社会维度，对任何符号的理解都是必需的，我们需要学会理解符号。它是使用者之间关于符号的恰当使用和反应共识。如图1-2-2所示，设计师张静针对水资源、森林、农业、生态系统、生物多样性等主题与人类活动的相互影响进行可视化设计。设计通过图形创意的方法，将主题内容与大众都熟知的人体器官相结合，设计生动形象，同时激发人们对环境生态影响的反思。

塑造符号并利用符号语言来建构作品的图像系统是信息可视化设计的显著特点。借鉴符号形象创造、构建出新的符号图像系统，并以新的符号形象作为信息载体、传达媒介、视觉交流的认知语言来完成传达者与受众的有效沟通，其是信息可视化设计的一种普遍现象。

信息可视化设计与符号学具有本质联系，利用视觉符号来传播信息不仅缩短时空距离，而且还可打破国与国、民族与民族之间的语言隔阂。作为一种广泛使用的设计语言，视觉符号在信息交流中发挥着越来越重要的作用。对视觉符号的含义、特点、所表达意义的建立、视觉符号的创造原则等进行较为系统的研究，对信息可视化设计的发展有极大的现实意义。

二、心理学

在信息可视化设计中，对目标受众的特点与需求进行分析是关键节点，设计心理学的相关理论是这个步骤展开的理论基础。在相关心理学理论中，格式塔原理和认知心理学是对信息可视化设计目标需求分析中具有重要影响的两个理论。

1. 格式塔原理

格式塔学派是心理学重要流派之一，又称为完形心理学，对于现代美学有奠基般的作用。20世纪初，三位德国心理学家试图解释人类视觉的工作原理，其中最基础的发现是人类的视觉是整体性的。格式塔是德文Gestalt的译音，意即"形状、形式"等，主张人脑运作原理是整体性的，"整体不同于其部件的总和"。

信息可视化设计
INFORMATION VISUALIZATION DESIGN

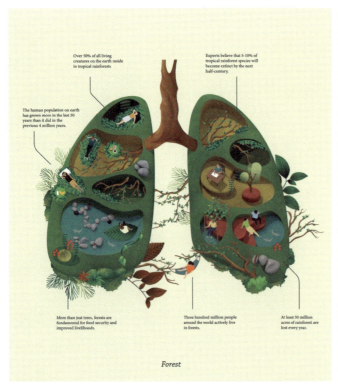
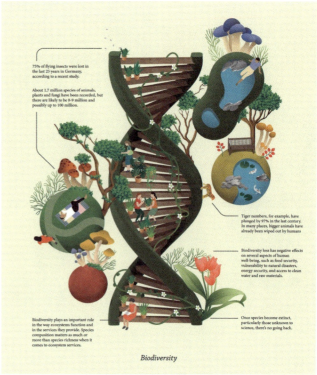
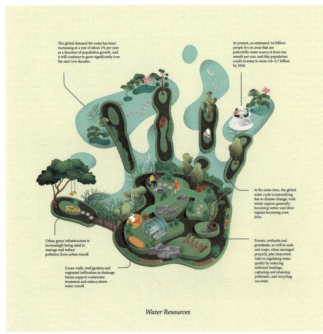
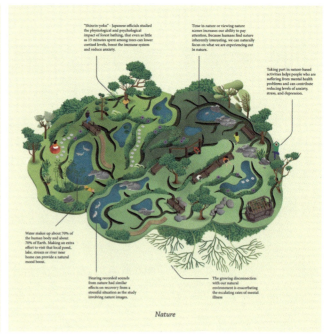

图 1-2-2　人体器官信息化图表 / 作者：张静
（来源：Jing Zhang 个人作品官网）

格式塔理论认为视觉中部分从属于整体，物象不仅仅是单体的构造，而是构造之间的整体关系，整体与部分之间相互作用并刺激视觉判断。同时视觉判断也受到经验约束，即用"心"去看。格式塔原理对设计的影响很大，其中最重要的格式塔原理有：接近性原理、相似性原理、连续性原理、闭合性原理、对称

性原理、正负背景原理和共同命运原理。如图1-2-3所示，调味品保质期信息图巧妙借用了元素周期表结构，将多种调味品井然有序地植入其中。色彩设置在此图中作用巨大，保质期短的调味品放在上面，用感觉轻盈的颜色标注，而同一保质时间的调味品则用同一颜色标注，创意风趣且一目了然。

（1）接近性与相似性

接近性原理是指物体之间的相对距离会影响我们感知它们是否以及如何组织在一起，某些距离较近的物体，自然而然地组合起来成为一个整体。

接近性原理与信息可视化的文本组织、图形的布局等明显相关。设计者们经常拉近或拉开些对象之间的距离来组织信息层次，可减少视觉凌乱感。

格式塔相似性原理指出影响我们感知分组的另一个因素，如果其他的因素相同，那么相似的物体看起来归属一组。

（2）连续性与闭合性

接近性和相似性与观者试图给对象分组的倾向相关，连续性原理告诉我们：人类的视觉倾向于感知连续形式而不是离散碎片，必要时甚至会填补遗漏。

闭合性原理与我们视觉系统的完形相关。连续性相关的是格式塔的闭合性原理，视觉会把看到的信息根据大脑中已有的认识进行加工，假如出现的图形和某一事物之间存在联系，哪怕图形呈现得不够完整，我们的视觉系统强烈倾向于看到的物体就会自动尝试把不完整的部分填充、闭合，将它看作一个完整的图形。如图1-2-4中的IBM标志便是格式塔理论中闭合性原理的应用典范，在IBM的logo中，与各字母顶端长短不一的短线相比，构成I的短线更为密集，字母I、B、M之间的间隙也较大，我们便会把I而不是字母顶端的短线看成是一个整体。

（3）对称性

人们倾向于将物体视为围绕其中心形成的对称形状。对称性是指将形状按照中心线位置进行水平或垂直分割，两边形状完全镜像对等。将秩序强加于混乱是我们的本性，而对称给我们一种稳固和有序感。

图1-2-3　调味品保质期的信息图／作者：格雷格·班尼特（Graig Bennett）
（来源：大卫·麦坎德利斯.信息之美[M].温思玮，盛卿，叶超，等，译.北京：电子工业出版社，2014.）

我们观察物体时倾向于分解复杂的场景来降低复杂程度。我们视觉区域中的信息解析会自动组织并解析数据，从而简化这些数据并赋予它们对称性。

（4）正负背景

大脑将视觉区域分为主体和背景。一个场景中图形和背景具有置换的可能性，在图形和背景的形成过程中，突出的视觉感知形成图形，相对弱的退居到衬托地位成为背景。一般来讲，图形与背景的区分度越大，干扰越少，就越容易区分。我们对于正负形差别的感知并不完全由场景特点决定，也依赖于观者注意力的焦点所在。如图1-2-5所示，艺术家埃舍尔用独特的视觉语言诠释数学的理念：连续、对称、变换、循环、无穷等。他还喜欢利用图形反转以及视错觉的矛盾现象，创造出不可思议的画面。埃舍尔以其富于理性又充满幻想的思维方式，为人们展现了一个奇妙的艺术世界。

（5）共同命运

前面的几个原理是针对静态的形和对象，共同命运是涉及运动中物体的原理。共同命运原理与接近性、相似性原理相关，都影响我们所感知的物体是否成组。共同命运原理指出一起运动的物体被感知为属于一组或者是彼此相关的。这个原理在许多动态信息可视化设计中被广泛应用。

（6）格式塔原理在信息可视化设计中的综合运用

在信息可视化设计作品中，格式塔原理并不是孤立存在的，而是共同起作用的。在进行设计时，可用格式塔原理来考量各种设计元素之间的关系是否符合设计初衷。

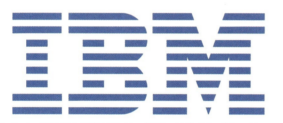

图1-2-4　IBM标志设计 / 作者：保罗·兰德（Paul Rand）
（来源：Paul Rand. Design, Form, and Chaos[M]. New Haven: Yale University Press, 1993.）

图1-2-5　骑士、圆极限、蜥蜴、鱼、鸟 / 作者：埃舍尔（荷兰）
（来源：埃舍尔.埃舍尔大师图典[M].西安：陕西师范大学出版社，2003.）

2. 认知心理学

认知心理学是心理学的一个分支，也是认知科学的重要组成部分，其研究包括知觉、注意、记忆、思维、表象、语言等心理活动的内部过程。广义而言，认知心理学是以认知为研究取向的心理学；狭义而言，是指信息加工心理学，即用信息加工的原则来说明人的认识活动规律，认知过程包含了信息的获取、解释、组织、储存、提取和使用等不同阶段，这正是信息可视化设计中的一个极其重要、不可逾越的过程。

认知心理学从一开始就和信息论、控制论、系统论以及计算机科学等有着密不可分的关系，并专注于人的信息加工过程和内部结构。信息的传播和信息的交互都是以认知心理学为基础的，信息可视化设计必然涉及人们的认知习惯，也必然与认知心理学产生联系。基于认知心理学的要求，信息可视化设计既要在视觉上满足受众的感觉心理需求，又要在视觉暗示上满足受众的知觉心理需求。

（1）信息可视化设计的认知属性

■认知是信息的加工过程

"认知就是指感觉输入的变换、简化、加工、存储、恢复，以及使用的全过程。"强调信息在人体中的流动过程，这一过程从感知觉开始直到最终发出行为（即使用信息）。

■认知是在心里进行符号处理

这是认知的核心。符号代表着不同于它本身的任何东西。

■认知是问题的解决

认知活动就是指我们选择、吸收、操作和使用从环境得来的信息和记忆中原有的信息，以解决当前所面临的特定问题。

■认知是一些相互关联的活动

这种观点会列举认知心理学家所关心的一系列问题，如知觉、记忆、思维、判断、推理、问题解决、学习、想象、概念形成、语言使用等来说明什么是认知。

以信息加工观点研究认知过程是现代认知心理学的主流，可以说认知心理学相当于信息加工心理学。它将人看作一个信息加工系统，认为认知就是信息加工，包括感觉输入的编码、储存和提取的全过程。

（2）针对"感知"环节激活信息

人们对周围世界的感知并不是对其客观真实的描述，在很大程度上而言，人们所感知到的正是自己所期望感知的。主要有三个因素影响我们的预期和感知：①过去，我们的经验；②现在，当前的环境；③将来，我们的目标。

这些感知的影响因素对于信息可视化设计有以下启示：①避免歧义，避免显示有歧义的信息，并通过测试确认观者对信息的理解是一致的。当无法消除歧义时，要依靠标准或惯例，或告知观者用你期望的方式去理解歧义之处。②理解目标。观者去看一个信息可视化设计作品是有目标的。设计者应该了解这些目标，要认识到不同受众的目标不同，其目标将强烈左右着他们的感知。

（3）针对"记忆"环节定格信息

记忆是人类认知过程的重要组成部分，它在人的整个心理活动中始终保持着突出地位。Atkinson 和 Shiffrin（1968）在 Waugh 和 Norman 的记忆理论基础上提出了一种信息加工的记忆理论。该理论将记忆储存过程分成感觉记忆、短时储存和长时储存三部分。

感觉记忆包括两个方面：①视觉的感觉记忆被称作图像记忆；②听觉的感觉记忆则被称为声像记忆。通过感觉记忆，外界信息成为记忆表征而被进一步识别和加工，使它成为一个完整记忆系统所不可缺少的开始阶段。如图 1-2-6 所示，该设计以六段不同的音乐为蓝本，每段音乐用不同的视觉方式表现，可视

信息可视化设计
INFORMATION VISUALIZATION DESIGN

图1-2-6　优美的音乐/作者：路易斯（Louise）
（来源："Tableau"数据可视化公共平台）

化的音符展示每个音乐作品的不同元素。用户可以通过点击和悬停来了解更多有关音乐的信息，与音乐作品产生了视觉互动。

根据外部信息的不同形式，短时记忆中信息的编码方式有听觉编码、视觉编码和语义编码。听觉编码和视觉编码属于感觉编码，它们基于刺激的外部特点；语义编码则比较抽象，是对刺激外部意义的解释，有思维活动的介入，属于高级心理活动的编码。

记忆的关键是信息被加工的深度。只有刺激材料在较深或有意义的加工条件下被学习时，记忆成绩才能提高。例如，短期记忆的容量和不稳定性对信息设计有很多影响。其启示是，信息可视化设计要帮助受众从某个时刻到下一个时刻都要记住核心的信息，让其注意力专注于目标并朝向目标迈进。

由此可见，信息通过视觉设计可以使人在短时间内理解并记忆，图像可以使复杂的信息变得容易识别和记忆，这也是信息进行视觉转化的重要心理依据。

（4）针对"注意"环节凸显信息

注意是心理活动的集中与聚焦，是一种选择性、转移性和可分解性的集中。如果我们对外界的刺激不作任何选择，那么，我们就会因信息的超载而受到损害。为了限制信息数量，以便有效加工，我们必须要有高度选择的意识，这种选择就叫注意。注意的选择性同时意味着排除其他刺激的输入。

注意的实质是选择。除了选择信息外，与之相关的特征还包括集中性（排除无关性质）、搜寻（寻找加工对象）、激活（预备加工生理心理学研究对象）、定势（对特定刺激做出反应）以及警觉（注意保持工程心理学研究对象）。

冯特把注意看成知觉的一个方面，知觉用于注意而获得对外物的清晰观念；詹姆士把注意看成意识的选择功能。

认知研究表明，注意在人类认知活动中有重要作用，注意是人类信息加工的一个重要成分；没有注意的参加，信息的编码、存储和提取都将无法实现。从

第一章 信息可视化设计基础理论

刺激信息的特性来看，外界输入的信息越强越不稳定，越难控制则越容易吸引人的注意。

心理学研究已经证实了以下规律：

■大小刺激。一般而言，尺度大的事物更容易吸引人的注意。

■对比刺激。同一事物内的要素对比越强越容易获得注意。

■活动刺激。活动的或是变换的物体比较容易引起人的注意。

■颜色刺激。研究发现黑色与单色结合的配合比黑白配合要引人注意，四色配合比黑白配合要高出54%，暖色系比冷色系更引人注意。

■新奇刺激。人的感官具有适应性，因此出乎意料的刺激更容易吸引注意力。

网络以及计算机、信息产品的普及，改变了人们的生活方式和思维方式，人类的工作方式开始转向脑力思维，人们的认知形式也在发生质的变化。因此，信息可视化设计也必须考虑新的认知媒介和新的认知习惯。如图1-2-7所示，该项目设计用蒲公英这一视觉元素展示了2017~2018年推特网站上Me Too标

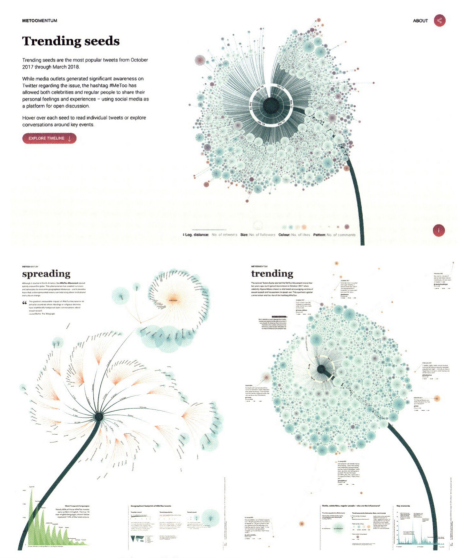

图1-2-7 潮流种子（Trending seeds）/ 作者：瓦伦蒂娜（Valentina）
（来源：项天舒，郭子明，陈义文. 视觉传达设计必修课：信息可视化设计[M]. 北京：化学工业出版社，2023.）

签下转推数超过1000条的推文，每条推文用一个蒲公英种子（即小圆圈）标识。种子与中心的距离和转推数相关，且存在线性和对数两种比例计算方式；种子大小表示发推文的用户被关注人数的多少；4种颜色的种子表示推文获得的赞同数，种子上的条纹表示推文获得的评论数，当条纹多到一定程度时，会呈现一圈圈的样式。该作品结合了图形创意和设计，根据视觉元素和信息数据的特点，把信息形象有趣地传达给受众。

三、逻辑学

逻辑学是关于思维形式及其规律的学说，描述时空信息类和类之间长时间有效不变的先后变化关系规则被称为逻辑，逻辑本身是指推论和证明的思想过程，而逻辑学是研究"有效推论和证明的原则与标准"的一门学科。作为形式科学，逻辑透过对推论的形式系统与自然语言中的论证等来研究并分类命题与论证的结构。逻辑的本质是寻找事物的相对关系，并用已知推断未知。

1. 信息可视化设计的逻辑学原则

逻辑学是信息可视化设计的重要理论基础。在信息可视化设计中主要是运用逻辑学原理，对原始数据的时间、空间、数量、位置等逻辑关系进行推理与论证，确定信息的维度与层次关系，建立起明晰的信息逻辑结构关系。

信息可视化设计的目的是在创造与满足人们信息需求的同时，使人们得到情感和审美上的享受。信息可视化设计的方法源于人类的创意思维活动，而创意性思维的展开得益于逻辑思维方法。在设计思维实践中，经常出现一些阻碍思维创新的问题，原因就是不能及时地克服思想呆滞、僵化等缺点。应对这一问题的有效解决方法就是采用分析、研究、推理、判断，最后得出结论的逻辑思维方式。

2. 逻辑思维与形象思维的整合

逻辑思维又称抽象思维，是思维的一种高级形式。其特点是以抽象的概念、判断和推理作为思维的基本形式，以分析、综合、比较、抽象、概括和具体化作为思维的基本过程，从而揭露事物的本质特征和规律性联系。抽象思维不同于以表象为凭借的形象思维，它摆脱了对感性材料的依赖。如图1-2-8所示，Aakarsh设计的这幅可视化作品，按不同的颜色深浅度整理了每个国家带薪公共假日总数，并将前十名进行了单独排序。

形象思维，简单地说，"是依靠形象材料的意识领会得到理解的思维。"从信息加工角度说，可以理解为主体运用表象、直感、想象等形式，对研究对象的有关形象信息，以及储存在大脑里的形象信息进行加工（分析、比较、整合、转化等），从形象上认识和把握研究对象的本质和规律。形象思维是凭借头脑中储有的表象进行的思维。

逻辑思维与形象思维是艺术设计在构想与实施阶段主要的思维方式，它们相辅相成，缺一不可。二者的有机结合会为艺术创造提供一种处理理性与感性之间关系的较为正确的科学方法。

信息可视化设计中的逻辑思维包括对信息数据的逻辑分析与评估以及通过信息的表面形式认知信息的内涵本质。大脑完整的知觉现实是以形象思维为特征的，而逻辑思维则可从部分知觉现实中，通过逻辑推理获得对知觉现实的完整认识。形象思维可以将表象通过重新组织和加工创造出新的形象，而逻辑思维则要保证这种感性创造符合理性的逻辑基础，所以说，形象思维是形式，逻辑思维是基础。如图1-2-9所示，是David McCandless在TED演讲上使用的一张图解，左右

第一章 信息可视化设计基础理论

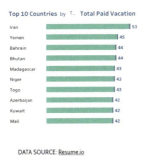

图 1-2-8　带薪休假天数最多的国家 / 作者：阿卡斯（Aakarsh）
（来源：2023 年信息之美奖官网）

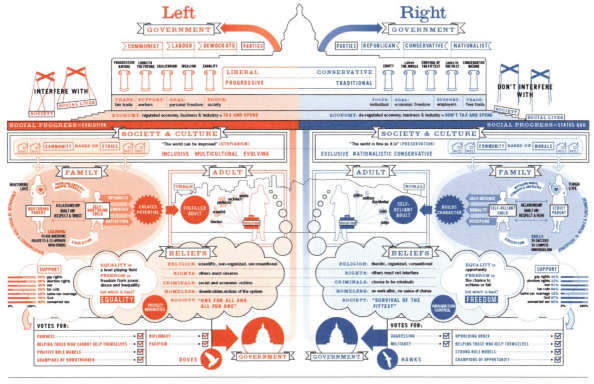

图 1-2-9　美国不同政治派别的主张 / 作者：大卫·麦坎德利斯（David McCandless）、史蒂芬妮（Stefanie）
（来源：廖宏勇. 信息设计 [M]. 北京：北京大学出版社，2017.）

对比构图，选用两种不同颜色，清晰地表述了不同政治派别对一些问题的不同主张。

信息可视化设计需要运用逻辑思维去发现问题、思考问题和解决问题。信息要素之间的层次、秩序关系构成了显现结构，信息单元之间的内在联系构成了逻辑结构。优秀的信息可视化设计应具备层次清晰、结构严谨、造型简洁、表达准确等特征。有效地运用逻辑学知识，可帮助设计师快速掌握信息脉络、重组信息构架，设计出符合理性逻辑的信息可视化作品。

此外，管理学、经济学、计算机科学、计算机图形学等学科的研究成果都为信息可视化设计提供了重要的借鉴，虚拟现实、数据挖掘、科学计算、物联网、图像处理技术、三维动画技术与其他可视化技术等技术手段，都是促进信息可视化设计发展的直接动力。

第三节 信息可视化设计的视觉构成与表达

对信息进行恰当的视觉转换和表达，即信息可视化，是信息传达和功能实现的有效途径之一。信息必须附着在适当的载体上才能有效传播，因此要了解信息可视化中视觉诸要素的性格与特征，进行有效选择、排列、组织，从而组成信息的有效视觉载体。

信息可视化设计的视觉构建要素需承载三个层次的信息：一是视觉要素的表层含义，即通过图形、色彩等直接传递给受众的视觉表层感受。二是隐含在视觉要素表层下面的深层含义，即设计者通过对信息的梳理和分析，透过视觉表象所传达的深层象征意义。三是设计者本身的设计个性体现。设计者的个人艺术修养、对客观信息深层意义的看法和态度等都会融入可视化设计的视觉呈现中，并同时传递给受众。因此，设计者不仅要注重视觉语言的表象感召力和深层象征语义的联系，同时还要注重客观信息和主观呈现之间的关系。

从平面到立体、从静态到动态，信息可视化设计的表现形式非常丰富，构建信息的视觉要素要注意以下几点：让信息更明确和运用简洁的符号语言；让信息更具魅力的图形语言；让信息更具有象征意味和感召力的色彩语言；让信息阅读更流畅、语义更突显的流程与标注。

一、信息可视化设计原则

1. 准确传递信息

信息可视化设计的首要原则是准确传递信息。要实现这个目标，首先，需要明确的是信息图设计的目的、主题与受众，这是贯穿信息图设计始终的主线和定位，也是信息图能否满足准确传递信息的功能的关键。其次，建立清晰明确的视觉逻辑，进一步厘清所用的视觉元素之间的关系，在无须任何附加解释与额外帮助的基础上，利用视觉元素的强大力量准确传递信息，实现信息图的功能与作用。

2. 注重审美意趣

成功的信息可视化设计一定能引起受众的关注，进而提升信息传递的效率，这就需要其具有极强的视觉美感和表达意趣。不同风格类型的信息可视化设计要以独特的视觉效果与艺术魅力达到吸引受众、提高效率的目的。如图1-3-1所示，这张信息可视化作品以《在路上》一书为基础，创造出包括句子长度分析、标点符号频率分析、段落结构分析等多种文学可视化形式。

第一章
信息可视化设计基础理论

计的版面结构与元素编排要符合受众的读取习惯。通常，阅读时受众视线移动习惯是从左至右、从上往下。因此在版面编排过程中要遵从此流程。同时，根据信息传达的主题，巧妙地构建视线移动顺序，不仅能够给受众建立清晰明确的信息读取流程，还能体现出信息需要表达的空间移动或时间变化。

5. 消除视觉障碍

图形所具备的无障碍传达优势是文字所无法拥有的。因此，要消除信息图中的视觉障碍，就需要尽可能少地使用文字，尽量以图形来表意传情，防止繁杂文字形成视觉障碍。同时，就信息可视化设计发展的目标与趋势而言，希望通过更多的系统化图形语言来取代信息图中的文字，形成一种世界共通的视觉语言。

二、图形色彩多元化呈现

1. 色彩语言

色彩语言已成为信息可视化设计广泛运用的视觉语言。在信息可视化设计中，色彩通常是一种先声夺人的要素，色彩具有丰富的语义内涵和外延表现，色彩所突显的魅力更为直接。就观看效果而言，其传达甚至更优于图形和文稿的传达。英国著名心理学家格列高里认为，"颜色知觉对我们人类具有极其重要的意义——它是视觉审美的核心，深刻地影响着我们的情绪状态。"色彩是构成信息可视化设计作品的重要语言，它参与或决定信息符号所指意义的构成。因此，在信息可视化设计中色彩语言极具有说服力和感召力。

（1）色彩的表意功能

作为信息可视化设计语言的主要构成要素之一，色彩语言丰富的联想与象征功能充分体现在作品中。色彩能够比话语更直观、更生动、更有效地建立和沟通人们的情感。人的视觉对色彩有着独特的敏感性，

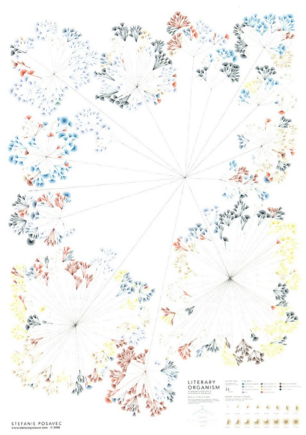

图1-3-1 无言之书/作者：史蒂芬妮·波萨维克（Stefanie Posavec）
（来源：龙心如，周姜杉.信息可视化的艺术：信息可视化在英国[M].北京：机械工业出版社，2014.）

3. 力求简明呈现

信息可视化设计的简明呈现主要体现在以下两方面：第一是信息内容的精练简明；第二是视觉表现的单纯简洁。首先，简明的信息更容易被获取和记忆，因此需要按照前期所明确的设计目的对信息进行详细甄别与选择，去除冗余信息，用较小的信息量产生最大化的目标效果，提升信息传递效率。其次是视觉设计要符合视觉节约化原则，在满足功能需求的基础上使用尽量少的视觉元素，形成简单明了的信息视觉形态，达到更好的信息传递效果。

4. 遵循视觉流程

遵循视觉流程这一设计原则是指信息可视化设

不同的色彩符号性会引起一连串的生理、心理及情感上的反应，进而产生不同的联想，如暖色调使人有膨胀感、迫近感，通常能给人以积极、热情、温馨的感觉。而冷色调则有收缩感、后退感，给人以理性、坚硬、寒冷的感觉。

（2）色彩的寄情功能

色彩除了作为一种审美对象被反映至审美感受上，它自身还附带了一种表现力度上的情感力量，色彩所寄托的情感因素主要来自观者的心理层面。毕加索说过，色彩和形式一样，与我们的感情形影不离。在符号的引导下，受众会通过联想、拟喻、象征等各种方式，自觉或不自觉地随着色彩变化而引起情感波动。在特定情境中，色彩也会被赋予特定意义，影响甚至决定整个设计的所指意义和情感表达。

（3）色彩的象征意义

宋建明在《关注色彩的N个维度》中写道："每一个民族都有相伴自己成长和传承的文化，这种文化身份是这个民族立足于世界之林，拥有国际地位的理由。于是色彩便与人的认知、语言词汇、社会意识、象征乃至不同文化间的差异与价值取向和复杂的文化要素相关联"。作为一种积淀了社会内容的视觉符号和语言，色彩积淀了不同国家、不同民族、不同宗教等方面的内容，在社会、历史、个人、群体之间逐渐建立起一种约定俗成的视觉整合观念，作为一种印证和指示，它能够在特定的文化背景下，按照人类的意图赋予其抽象的内容和含义。

另外，色彩符号自身所具有的象征性也是跨越文化与个性差异而独立存在的，人们对色彩情感象征的认识具有一致性。国际惯例中色彩也具有同一性的认识：黄色常被用作警告性色彩，如体育比赛对犯规者出示的警告牌，交通安全的标示色、警戒线等都运用黄色；绿色为环保色彩，如国际绿色和平组织的旗帜都是以绿色为标准色；另外，蓝色常被应用于高科技以及通信信息方面；迷彩色则以其优良的隐蔽性成为保护色。

尽管色彩依附于图形而存在，但色彩具有先声夺人的效果，信息可视化设计在某种程度上也是色彩的设计。因此，诸多设计作品具有高度概括性和明确象征性，色彩能够在最短的时间获得最大量直接的信息资源，作为视觉符号是信息可视化设计的重要角色。

2. 图形语言

对于抽象的文字和数字而言，具象图形更能够被快速识别。而且，在识别的同时也会触发对于相关信息的回忆。因此，信息可视化设计常用图形语言来传达信息。

信息可视化设计在有限的图形中，把大量原始信息有序化、系统化、整体化地表达和传播。因此，图形语言在具备强大视觉冲击力的同时，又能够通过智慧处理使其蕴含丰富的无形信息。正如爱德华·塔夫特所说："对复杂的信息进行清楚、准确、有效的描述"；能够"在最小的空间、以最少的笔墨、在最短的时间里传达给观者最丰富的观点和理念"。如图1-3-2所示，通过趣味、科学、动态的图形语言解构南北两极生态知识，将南极与北极结合起来，建立两极完整的知识体系，让观者从传达、揭示、思索两极信息中得以启示。

现代图形在多元、交叉的信息环境里，有针对性地选择信息源和信息的传播方式，对取得理想化的传播效能非常关键。

（1）轻松的识别

图标是信息可视化具有轻松识别效能的有力武器。图标是一种简洁的视觉交流符号，既可具象，也可抽象；既是构成画面的主要元素，也是阅读信息的必要指导。

在多用抽象符号组成的信息设计中，设置图标更为必要，它是受众阅读的有力工具，也是设计者容易忽略的部分。图标要求清晰、准确，系统的标识还要注意形式、构成、风格的一致性。一般而言，确定

第一章
信息可视化设计基础理论

图 1-3-2 极谛——基于两极生态的图形信息设计 / 作者：肖奕云 / 指导老师：崔华春

了图标样式的同时也基本确定了信息可视化的表现方式。

设计图标时，必须明确受众和目的，考虑如何能准确地传达符号所代表的含义。例如，公共空间中的安全出口、洗手间、售票处、停车场等，图标的使用者为"不特定的多数人"。因此，即使人们的年龄、国籍、文化存在差异，图标符号也绝不能产生歧义，即设计的目标是使公共信息更加清晰和人性化，不需要文字就能理解的图标符号。在公共空间，能将图标统一起来最理想。但如果过分拘泥于所有人都理解的设计，表现空间就会随之变小，会对设计的创造性和自由度造成制约。

设计图标要醒目。图形和背景不能融为一体，否则就无法引起人们的注意。再者，设计时尽量避免使用文字，图标要在缩小后也能清晰辨识。运用身边现实世界中容易识别的图像来进行图标设计是捷径之一，因为受众看到此类图标时就能够轻松识别，只要其所代表的意义与信息系统中的对应含义相匹配，受众就能轻松获取设计师的编码信息。然而，使用与现实世界中相似的图形并不是绝对原则，只要图标设计恰当，与传达的信息有足够匹配度，受众就能很快把新的图标和它们所代表的信息联系起来。

（2）感性的体验

信息的表现形式可以是美丽、优雅、感性和叙事性的。信息可视化设计中图形语言的传达首先要给人以视觉享受，对信息进行富有吸引力的视觉转述，对于形式美的追求是人本能的反应。图形符号在与语言符号拥有许多共性的同时，更侧重于直观视觉特性，

可通过形象元素的组合关系展示信息。信息设计的先驱者爱德华·塔夫特说："图形表达应当使那些发现文字难于理解的观众感受到愉悦和乐趣。"

图形语言要同时注重情感与信息的双向诉求，力求达到晓之以理、动之以情的信息传达目的。在文化传承中，在图形的运用、再创造的过程中，视觉传达的信息被一再更新，浓缩于一个个极富创意、承载人类思想情感、观念意识的图像之中，图形语言更形象化、大众化、通俗化。图形语言中可包含诸多信息隐含的深层情感诉求，即以接受者为中心的"对话"，其重点放在信息深层传达出来的人们对生活情趣和生活方式的诉求。因此，我们可以看出图形语言在传播中具有相当的灵活性和重要性，是设计意图被直观展现、被传达的有效载体。

（3）创意的沟通

在信息时代，受众每天接触的信息是大量的、繁杂的。在信息图形的语言表达中，采取灵活多变的思维模式，与众不同地进行图形的创意表达，可使受众突破自身的局限性，正确认识事物的客观规律，展现信息图形的魅力。

塔夫特认为在信息设计中的图形语言有部分平庸表现，他认为这是因为很多设计图形的人是纯艺术教育背景，不熟悉数据分析的知识，从而产生了一些严重曲解或者掩盖了重要信息的图形创意。因此，他担心图形创造者们对展示其图形技巧的关注胜过对表现有用数据的关注。

一个好的图形不仅应当清楚且有条理地表现信息，还应当"调动每一个图形元素，有可能是多次地调用每一个图形元素来表现数据"。塔夫特用"数据笔墨"来形容那些直接传递数据的图表元素，例如区域图中的关键点或者趋势线。图形中图表垃圾的比例越多，数据笔墨的比例就越少。为了使图形有效，数据笔墨率应当在合理的范围内尽可能增加。

一个好的信息图形往往在进行艺术性表达的同时关注数据，图形语言的传达功能包含了宏观和微观两个层面的信息，通过宏观层面的传达形式创造一种引人入胜的视觉形象，受众了解主要信息，同时又有微观层面的数据传达使受众潜心细读，获得更为详尽和客观的信息。

当然，信息的图形语言决不仅仅是对表现形式的选择，而是内容、功能、技术、形式等的综合考量。因此，信息的图形语言不仅要有较强的图形归纳和表现能力，还要关照人们的认知心理和行为习惯，并善于利用信息技术来进行信息图形的设计和创造。

3. 符号语言

符号能够负载信息，传递信息。它是事物特性的表征，是认识事物的简化手段，也是思维的主体。人们在符号系统中达成相互理解、相互沟通，在此意义上，符号无疑是信息最有利、最简洁的传达工具。

在信息可视化的设计中，诸多信息会用符号语言来描述和表达。符号作为信息载体，与已知的事物相关，有它指涉对象的特性，和信息之间存在着表征与被表征、理解与被理解的关系。符号既能代表观念性事物，也能代表现实体事物，符号的这种代表能力是由信息编码的设计者和信息解码的受众共同赋予和认可的。在信息可视化中对于符号的解读是挖掘信息意义的过程，也发生在受众和符号的互动之际，当受众以其自身的文化、经验去解读符号时，也包含了一些对符号的个性化理解，任何符号的语意都只在一定范围内被理解，只有符合特定背景的符号才能被受众接受。如图1-3-3，美国IBM公司提出的"智慧地球"概念，针对智能技术不断应用到医疗、交通、电力、食品、零售业、基础设施等各个方面，提出21个支撑分概念主题。"智慧地球"分概念主题信息视觉形象即以自身品牌符号为基础，结合不同主题图形对其进行了创意设计。

第一章 信息可视化设计基础理论

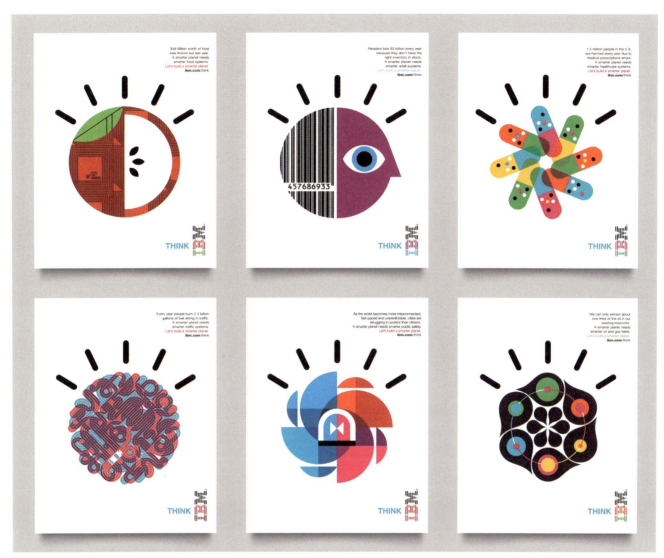

图 1-3-3 IBM 智慧地球 / 作者：Visit Office
（来源：赖烂伟. 海报设计原理与实例解析——图形+字体+色彩+版式[M]. 北京：人民邮电出版社，2022.）

（1）文字与数字

文字与数字是构建信息视觉要素很重要的部分。文字是为了记录语言而创造的，人类文明进程通过文字得以存储与传播。数字是信息可视化设计中特别是数据可视化设计中必不可少的要素，同时又最具客观性的符号，数字可以运用理性智慧客观呈现信息的主次与多少，同时反映出设计者对于信息层次建构的科学性和系统性。

设计师要根据客观信息所呈现的具体数据，针对不同的设计目标，采用必不可少的客观符号来传达信息的概念。文字符号不仅可以作为文化符号传承使用，还能表现动感、量感、质感等，还可通过设置文字符号的方向等变量，来表现速度、节奏和韵律。文字与数字是建构信息可视化设计中最具理性和明确的符号，透过其传达与接受的互动而生成意义。

（2）科学符号

科学符号是一种理想化的传达，其功能在于指出客观、智力型的经验以及人与世界的关系。它是一种没有主观价值的实用客观符号，是没有风格和内涵变化的符号系统。

信息可视化设计
INFORMATION VISUALIZATION DESIGN

在信息可视化设计中经常会准确、客观地运用到科学符号，科学符号的意指功能不会受到人们主观意志与情绪的干扰，可将信息客观理性地呈现。当然，在信息可视化设计中科学符号由于应用环境和针对受众不同，会以多种形式出现。

信息可视化设计的符号语言必须具有共识性，共识性是符号能够进行传递与沟通的一个非常重要的因素。就信息可视化设计而言，信息的有效传递是设计意义的关键所在，如果设计创作中所运用的符号语言是非常个人化的，甚至与信息的文化语境、态度立场相反，那么这种符号语言就会因公共有效性的缺失而形成受众的理解障碍，从而导致信息传播失败。

三、风格版式个性化演绎

1. 多元化

因当今受众需求的不同、审美的差异，信息可视化设计呈现出多元化的设计风格。有的是迎合时代发展和大众审美喜好的结果；有的则体现了国家、地区和民族文化的深刻影响；也有的设计师为了强化作品的个性而采用艺术化表现手法，小众而独特。

2. 扁平化

扁平化设计的前身是国际主义风格。早在1920年，国际主义风格已备受瞩目，至20世纪四五十年代发展为时代主流。扁平化设计风格其核心意义是去除冗余、厚重和繁杂的装饰效果，在设计元素上强调抽象、极简和符号化，这种风格趋向于简洁、清晰和客观性，在信息传递方面更加直接明了，更能突出信息主体。同时扁平化设计可与多种设计风格融合形成个性鲜明的设计风格，满足不同信息主题与内容的表现需求。此外，随着动态可视化设计在各领域的应用，相比拟物化设计的烦琐细节与较高的制作成本，扁平化设计的轻量化设计更能满足动态可视化设计制作的需求。如图1-3-4，美国视觉设计师以股市图表为数据基础进行可视化艺术创作，将不同企业的股票价格走势图与夜景结合制作出扁平化的风景插画，并将该公司相关元素融入其艺术作品中。

四、流程节点清晰化传达

在信息可视化设计中，视觉流程的设计非常重要。在对信息进行分析、层次梳理以后，有效运用视

图1-3-4　股市走势图/作者：葛莱蒂·奥尔特扎（Gladys Orteza）
（来源：Instagram 社交平台 –Gladys Orteza 作者主页）

觉流程法则，从选取最佳视域到视觉流程秩序的规划，再到最后印象的留存，将信息视觉构成要素进行科学、艺术化的空间定位。简而言之，就是通过信息视觉要素的位置、顺序、大小等视觉元素的合理化组织排列，形成有序的信息流，引导观者从最重要的信息点转向次要信息，依此类推。

信息可视化设计中对于视觉要素的选择、图形的形状、走向及其疏密关系、版块布局及优化、色彩搭配等绝不仅仅是美观问题，它们的变化都会产生一种视觉流向，更关系到受众的认知心理问题，即信息的有效传达问题。动势是人们对客观事物及其运动规律的一种心理联想，也反映着人们解读信息先后缓急的运动过程与规律。如图1-3-5，该信息可视化设计作品是为了纪念已故演员菲利普·塞默·霍夫曼，按时间历程进行的信息设计，清晰完整地记录了他的银幕生涯。

清晰明了的视觉流程设置，使得受众有序观看设计载体的同时，也能有效传达信息。

1. 清晰的流程

一个成功的视觉流程设计，应该拥有其科学性，符合人们认识过程的心理顺序和思维发展的逻辑顺序，既清晰自然又合情合理。一般而言视觉流程存在着"从上到下""从左至右"的规律，心理学认为上方和左方容易受到观者的重视。设计师可通过各诉求要素，在版面中进行方向性诱导。视觉理解涉及不同消费群对信息感知过程的差异，应适量、适时、有针对性地对传达信息的层次、表现形式的特点、流程的

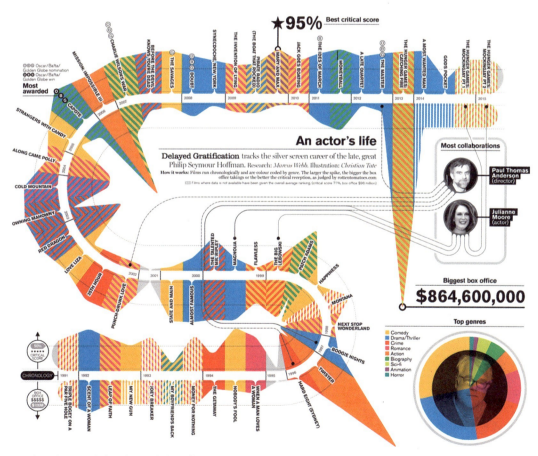

图1-3-5　一位演员的人生／作者：克里斯蒂安·塔特（Christian Tate）、马库斯·韦伯（Marcus Webb）
（来源："慢新闻公司"（The Slow Journalism Company）《Delayed Gratification》杂志）

信息可视化设计
INFORMATION VISUALIZATION DESIGN

节奏进行把握，使各视觉要素在构成上的主次与先后关系合理清晰，达到信息的畅通传递。

2. 精彩的节点

在信息可视化设计中，节点处理是信息可视化设计的关键环节，应体现科学性、逻辑性与艺术性。节点的设置最主要的是对于局部信息模块及其图标、色彩、文字等视觉要素的描述或说明，也包括信息的索引符号。对于节点而言既要解释视觉要素所包含的信息内容，防止信息在传播过程中产生认识偏差，又要使其得以精彩而富有魅力的呈现。所以，节点在信息可视化设计中的作用非常重要。

作为信息可视化设计视觉编码，设计者对设计背后的信息语境比较熟悉，但是相对读者而言比较陌生。因此要站在读者角度进行节点设计，并加以图形化处理。节点是以信息结构为基础，对信息单位的加工，多以图标与文字相结合的形式出现。在节点中，图标是主要形式，文字是辅助形式，色彩也是主要形式之一。

节点在信息可视化设计的版面中一般处于辅助位置，在不影响主体信息的基础上，可以设置得明显一些。标注可以是以集合形式出现，也可以是以单元直接对应的形式进行设置。对于可通过视觉直接解读的信息可不必进行标注设置。例如，我们可以对坐标轴之类的图表进行标注，可以让读者知道描绘的尺度和内容，否则对于其代表的是增量还是减量会产生歧义。另外，在信息可视化设计的数据图中如果用到几何形状，要确保几何上的正确性。

在信息可视化设计的数据图表底部要提供数据源，这样可以便于读者进行核验或者分析，同时还可以为数据带来更多的上下文背景。因此节点设计既是构成画面的主要元素，也是阅读信息的必要指导。如图1-3-6，在全球海洋数据可视化工具的设计中，涵

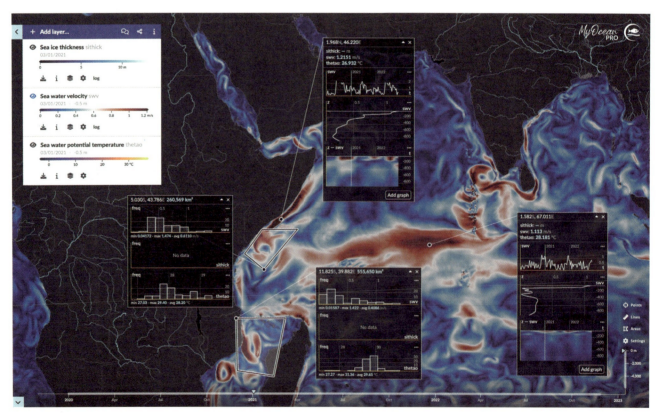

图1-3-6　我的海洋观察：全球海洋数据可视化工具 / 作者：哥白尼海洋网站
（来源：哥白尼海洋网站）

032

盖了经度、纬度、深度、时间四个维度的数据内容。借助这四方面的节点设计，用户可以毫不费力地深入研究复杂的海洋数据集，能够沉浸在海洋历史与实时的海洋变化中。

在信息视觉的构成中，各种视觉元素应是目力所极，调动各种设计手段，塑造富有吸引力的形式与强烈的视觉张力；在知觉容量限度内的，视觉客体必须是可视、易读的。说明文字的处理，特别要注意其可读性。字体、大小、位置、字距都要认真推敲。字行的长短、标题的强调、篇章的安排等都要妥善计划。

一个成功的信息可视化设计，必须注重视觉流程及其节点的设计。设计者必须根据创意策略的内涵、定位、形式等整体布局，来谋求合理的视觉流程、创意精彩的信息节点，从而引导观者的视线按照设计者的意图，以合理的顺序、快捷的途径和有效的感知方式，去获取最佳信息。

五、媒介渠道融合化展示

信息可视化近年来出现了由传统的低维向高维、由静态向动态可交互的智能可视化的发展态势。新技术在虚拟现实和增强现实、大数据分析、人工智能等几个前沿领域中的应用有着广阔前景。随着计算机科学的发展，可视化应用愈发广泛，三维动画技术、虚拟现实、数据挖掘、科学计算、物联网、图像处理技术与其他技术手段，都成了促进信息可视化设计发展的直接动力。如图1-3-7，在同名小说改编的动画展示中，设计师利用三维动画技术将太阳系进行视觉渲染，作为数据可视化和操作系统的四维视像，让观众感受到文字所传达不出的震撼视听效果。

1. 二维平面直接传达

二维平面类载体是最传统的信息媒介，也是迄今为止运用最普遍的信息媒介，包括产品说明书、报纸杂志、信息图表、插图以及各种解释性的信息手册等形式。有时信息可视化设计是独立的，例如图表和数据图等。但信息图形也可以作为设计的一部分，经常出现在报纸、杂志等出版物中。当各种复杂概念或事件过程很难用文本或数据呈现时，信息可视化设计为大众提供了一种全新的信息传播方式。

（1）产品说明书

产品说明书是常见的信息可视化设计表现方式，是向消费者介绍商品性质、结构、使用方法等指导消

图1-3-7 盲视/作者：丹尼尔·克里沃鲁奇科（Danil Krivoruchko）
（来源：《Blindsight》(《盲视》)同名科幻小说改编动画）

信息可视化设计
INFORMATION VISUALIZATION DESIGN

费的文本。产品说明书以产品为本,既是产品的一个附件,也可作为产品的一个组成元件,直接关系到产品的品质。产品说明书常采用插图方式进行说明,插图必须清楚表达信息,明确功能,避免歧义,同时插图风格要保持一致,同时注意顺序的合理性。

信息时代的产品说明书与传统的相较,更加生动、丰富有趣,设计的界面和形式更强调其互动性和人性化。产品说明书可以摆脱固有形式,以趣味性和互动性更强的图片、动画、视频、互动界面等向用户有效传达产品信息。力求让用户主动愉悦地了解产品信息,在一定程度上为不同的用户群体(老年人、中青年、儿童)设计不同的体验方式,达成用户体验目标。如图1-3-8,麦当劳中国为年轻人打造的入职手册。该手册通过诙谐有趣的文字搭配创意插画,用年轻人喜闻乐见的方式向他们发出邀请,让"新番茄"们更快融入工作。

(2)信息图表

信息图表又称数据可视化,作为一种视觉化工具,通常用于清晰、高效地传递信息,是一种通用的数据视觉化语言。其最大的特点就是将冷冰冰的数据或信息以丰富的设计语言表达,清晰传达信息的同时又给人赏心悦目的设计感。

根据道格·纽瑟姆(Doug Newsom)2004年的定义,信息图表作为视觉化工具包括:图表(Charts),图解(Diagrams),图形(Graphs),表格(Tables),地图(Maps)和名单(Lists)等,其中使用最多的有多种传统的数据信息表现形式,例如水平方向的条状图(Horizontal Bar Charts)、垂直方向的柱状图

图1-3-8 麦当劳入职手册/作者:麦当劳中国
(来源:麦当劳《来吧!新番茄》员工手册)

（Vertical Column Charts）、饼状图（Pie Charts）等。数据可视化的目的就是使观者快速了解数据概貌。下面我们来了解一下基本的信息图表。

■树状图

树状图是信息可视化设计中常用基本数据结构图之一。这种图表的树形概念来源于树木生长的分支节点，当线形排列布局混乱时，树枝形的层次结构会起到很好的分类作用。树状图经常会被运用到商业领域以及网络环境中。树状图中适当的层次关系和分类可以让复杂的信息变得更加清晰明确，容易被受众所理解（图1-3-9）。

■柱状图

数字是可以有形状的，柱状图是数据图表中出类拔萃的一种形式。柱状图体现每组数据的发生频率，可以量度数据的分布、差异和集中的趋势等，能迅速而有效地汇总数据。无论数据多么庞大，只要用恰当的柱形图，就能显示出数据点在数值范围内的分布情况。柱形图不仅能够度量被计量事物的数目或频率，还能体现各个区间所代表的整个数据集的百分比，能"看出"数据中的奥妙。

在时间数据中，柱状图的基本框架是时间轴（水平轴，即X轴）显示了按先后顺序排列的时间点，数值轴（垂直轴，即Y轴）表示出图表尺度。体现数值的视觉线索就是柱形的高度（图1-3-10）。

■散点图

散点图是一种从多方面展现数据特点的快捷方式，显示数据分布情况。只要信息的数据涉及两种变量，这两种变量成对出现并描述了数据中隐含的人或事，就可以考虑使用散点图。散点图的根本在于寻找变量之间的因果关系。散点图中的多个圆点可以体现出"流"的感觉，当需要比较三组数据的时候，可以用多维散点图来描述。

■曲线图

曲线图利用坐标轴来确定不同节点的位置，依次连接所形成的曲线可以展示事物不同时期的变化趋势，更容易让人们注意到和理解数据的变化趋势，更容易让人注意到枯燥、抽象的数据变化。

苏格兰工程师、经济学家威廉·普莱费尔（William Playfair）——现代图表和曲线之父，他提出用几何图形来表达数据，创造出线形图、条状图、饼状图来代替数据，使人能更清晰地了解数据间的关系，大大加速了信息可视化设计的发展。他在《商业与政治图集》（1786年）中运用了大量数据图，比单纯的数据呈现更具有传达性和说服力。

■饼状图

饼状图是最传统的数据图表之一，由威廉·普莱费尔首次绘制。饼状图可呈现最简单的比例形式，显示局部与整体的关系。根据真实的比例关系，将

图1-3-9 运动获胜的方式／作者：卢克（Luke Janiste）
（来源：2019年信息之美奖官网）

信息可视化设计
INFORMATION VISUALIZATION DESIGN

图 1-3-10　白宫 OSTP 备忘录对公众获取研究成果的影响 / 作者：爱荷华州立大学
（来源：美国科学技术政策办公室（OSTP）网站）

饼状图圆形的周长等比例划分，再连线圆心所得的面积即数据的视觉比例，便于观察不同事物的占有量（图 1-3-11）。

图表和图形并不只是将统计结果可视化，它们还对可视化展现的内容进行解释。在描述数据内容后，需要在数据图表中对其细节作出解释，强调那些重要的或是令人感兴趣的部分，引导读者去关注它们。同时注意文字解说的分类序列要和饼状图中的序列一致。

■ 用数据说话

塔夫特认为创建图表的过程可以分为三个部分：①用来做什么——我们制作图形的原因；②怎样做——我们表现数据的方式；③它能够起到什么作用——我们的目标不只是得到一个漂亮、雅致的图表，同时还要达到我们的定义目标。

今天，信息图表已成为信息有效传达的有力工具，诸多大中小型公司都已经尝试用信息图表来进行品牌的构建、公司年度报告的设计、与特定客户群进

图 1-3-11　纽约大都会区 /
作者：维罗尼卡·费瑞尔（Veronica Fuerte）
（来源：Steven Heller，Gail Anderson. New Modernist Type[M]. London：Thames & Hudson，2012.）

行沟通。网易的数读栏目,主张"用数据说话,提供轻量化的阅读体验",其文章均采用了以信息图表为主的展示方式。这些图文并茂的图表,清晰客观地讲述了每个主题背后的数据故事。

(3)插图

插画可以将信息、数据视觉化,信息可被更高效、清晰地传递,缩短人们接收信息的时间和提高信息传递的准确性。商业插画包括出版物插图、卡通吉祥物、影视与游戏美术设计和广告插画等形式。插画的优势在于它可以用视觉的形式呈现抽象内容,同时强调主要内容;帮助受众更好地理解主要信息;将隐藏在数据中的内容可视化;使信息富有美感地呈现。如图1-3-12,该作品将信息宣传册与海报相结合,用极富个性和视觉感染力的插画形式展现性别流动在不同层面上的意义,传达设计者的立场和思想。

信息插画与普通插画不同,普通插图的表现形式更加丰富,有些插画可以只为渲染氛围,而无实际信息含义,而信息插画必须要有传达信息的功能。作为一种强有力的视觉手段,插画可以在视觉上对信息进行明确、直观转译,解释用文字或数字难以明确理解的部分。因此信息插画更强调信息的传递,为内容服务。

2. 三维空间形象呈现

三维空间类的信息可视化设计主要是指将信息可视化设计运用到空间实体的展示中,或者以信息可视化设计的思维来规划空间布局。在实体空间的信息可视化设计通常会运用到二维平面的设计形式。

在现实世界中,三维信息能够直接反映物体和环境的状态,也更接近人类的感知模式。随着三维传感技术的不断进步以及三维视觉数据的爆炸式增长,WebGL、WebGPU技术将二维的可视化扩展到三维的可

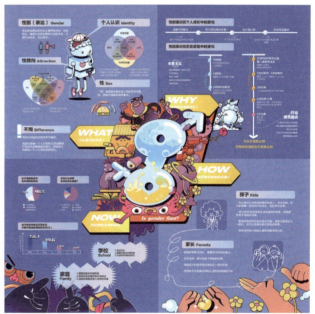

图1-3-12 性别是流动的吗?/作者:胡卓彦/指导老师:崔华春

视化,未来三维可视化技术在软硬件成熟后将给人以更贴近自然的方式去了解信息。三维可视化技术能够实现实时反射、实时折射、动态阴影等高品质,也可以逼真地实时渲染三维图像,使图像更立体、更真实、更有沉浸感。运用三维空间,我们可以更容易地通过旋转视角、缩放相机达到深入了解并且查看数据信息的目的。

信息可视化设计
INFORMATION VISUALIZATION DESIGN

（1）导识系统

导识系统是三维空间类信息可视化设计中的一大类别。导识系统运用较多的是指引方向和介绍位置。导识系统存在于空间系统中，作用于空间的环境，与特定的空间环境有着密切的关系，是将人与环境、环境与视觉这两组关系进行有效整合的完整设计系统。随着城市化的急速推进，信息量成几何倍数的增长，导识系统作为公共信息传播的主要媒体，渗透在生活中的每个角落。导识系统需要对整体布局进行理性规划，保证图标呈现方式的一致性，保证在复杂多变的环境里，清晰地指出方向。同时需要人性化关怀，并兼顾二维与三维的不同设计规律。

在现代信息可视化设计中，导识系统多被用于现代商业场所、公共设施、城市交通、社区等公共空间中。导识不是孤立的单体设计，而是通过视觉、听觉、嗅觉和触觉等多方面合力进行的系统化设计，不但具有有效的引导、说明、指示等功能，同时整合建筑景观、交通节点、信息功能甚至媒体界面，营造风格、塑造文化。如图 1-3-13，上海大剧院是一个具有文化属性的公共建筑，设计师团队在墙面和地面上分别用醒目的红色和射灯手段设置了和各类演出相关的环境图形，使观众一进入大剧院就能感受到上海大剧院所独有的文化氛围，同时醒目的图标设计也让观众能够很好地捕捉到信息。

（2）展示空间

展示设计是艺术设计领域中具有复合性质的设计形式之一。将信息合理呈现在空间里是展示设计中最重要的部分，恰当运用空间语言可以赋予展示设计以实质意义。设计者运用造型、色彩、媒体、声光电等元素，融合二维、三维、四维等设计方法，对信息及其特定时空关系进行科学的规划和实施。

在展示设计中，设计师必须将空间与展示的信息结合起来考虑，不同的展示信息有与之相对应的展示形式和空间划分。设计师要按照信息的层级关系，富有科学和逻辑地设计展示信息秩序、编排展示信息内容、对信息呈现的展区进行合理分配，以最有效的场所位置向观众呈现信息为前提来划分空间。

另外，展示空间的参观主体是人，人在展示空间中处于参观的运动状态，在运动体验中获取信息。因此，需要设计师仔细分析参观者的行为，对人机工程学以充分重视，使展示空间的形态、尺寸与人体尺度相适应，保证参观主体在展示空间中的舒适性。同时要合理安排观众的参观流线，采用动态化、序列化、有节奏的空间展示形式。如图 1-3-14，"大家の森"是集图书馆与交流中心为一体的复合空间，信息导视为导视中少用的圆形，基于地面，与中心柱体形成三维新颖形式，字号从圆心由内而外逐步变大，巧妙化

图 1-3-13　上海大剧院车库视觉导视设计 /
作者：蘑菇云设计工作室
（来源：上海大剧院 / 摄）

身为图书馆空间中能指示方向的"箭头",构成与建筑空间大环境极度协调的导视形式。

3. 新媒体

(1) 新媒体的定义

清华大学新闻与传播学院熊澄宇教授认为新媒体是"在计算机信息处理技术基础之上出现和影响的媒体形态"。崇尚无线技术及数码,具有独特视觉特色、明亮色彩、浓重前卫气息的美国杂志《连线》(《Wired》)对新媒体的定义是"所有人对所有人的传播"。

新媒体是指在新的技术支撑体系下,对传统媒体的形式、内容及类型所产生的质变。"旧媒体"包含的产业范围有印刷类的报纸和杂志,还有电子的广播与电视等。新媒体则是数字技术在信息传播媒体中的应用所产生的新的传播模式或形态,例如数字杂志与报纸、手机短信、移动电视、网络、触摸媒体等。

新媒体以其形式丰富、互动性强、覆盖率高、推广方便等特点在现代传媒产业中占据越来越重要的位置。如图1-3-15,2022北京冬奥会开幕式的视效设计,从一朵雪花的故事开始,通过AI实时互动、裸眼3D、AR增强现实、影像动画等数字科技手段展现出空灵、唯美、简约的视觉效果。

(2) 新媒体的特征

相对于报刊、户外、广播、电视四大传统媒体,新媒体被形象地称为"第五媒体"。从传统媒体到新媒体,传播主体由单一到多元,传播关系从受限转为泛化,传播内容从普适趋于定制。新媒体呈现出数字化(Digital)、互动性(Interactive)、超文本(Hypertexual)、虚拟性(Virtual)、网络化(Networked)、模拟性(Simulated)等特征,技术上的数字化与传播上的互动性是其本质特征。

媒体从"喉舌"到"耳目喉舌",再到"人的延伸",从"新闻媒体"到"大众媒体",媒体智能

图1-3-14 大家の森 岐阜市复合设施导识设计 /
作者:(日)原研哉、川浪宽朗
(来源:岐阜媒体中心/摄)

图1-3-15 2022北京冬奥会开幕式视效设计
(来源:《人民日报》)

化达到了"万物皆媒、人机合一与自我进化"。新媒体目前以网络新媒体、移动新媒体、数字新媒体等为主。数字技术是各类新媒体产生和发展的源动力；融合的宽带信息网络，是新媒体形态依托的共性基础；终端移动性，是新媒体发展的重要趋势。以互联网为标志的新媒体在传播的诉求方面走向个性表达与交流阶段。对于新媒体的受众而言，是消费者的同时也是生产者，满足随时随地地互通信息的需要。

（3）新媒体的互动性

新媒体的互动性在形式上表现为传者和受者之间交流互动的增强，同时也体现在整个信息形成过程的改变。在新媒体中，信息不再依赖某一方发出，而是在双方的交流过程中形成的。传统媒体的单向传播模式，在信息传播过程中有严格的受众和传者的区分。新媒体中没有了传者和受者，只有信息的参与者。受众在新媒体环境中可以在极大的范围内选择自己需要的信息，同时还可以参与信息的传播和发布。新媒体的互动不仅体现在媒介机构和受众之间的互动，而且还体现在受众之间的互动。如图1-3-16，是一个关于昆虫的应用，可以将打印的内容转换为数字媒体，该应用程序采用了一种受众探索和经历昆虫世界的互动交流方式，其核心是受众具有主动搜索的可能性，具有印刷类书籍无法提供的新的互动方式。

■ **交互界面**

交互设计在于定义与人造物的行为方式相关的界面，是一门关注交互体验的新学科，1984年由IDEO的创始人之一比尔·摩格理吉（Bill Moggridge）在一次设计会议上提出。随着物联网和云计算、大数据等信息技术的发展，物与物、人与物之间又进一步建立起更加紧密的虚拟交互关系。人与物之间的实体交互和虚拟信息交流、物与物之间的数据交换，都是其虚拟化、数字化、信息化的直接表现。

简言之，交互设计是人工制品、环境和系统的行

图1-3-16 Insect Definer/ 作者：Yael Cohen
（来源：黄海燕，刘月林.整合媒体设计 数字媒体时代的信息设计[M].北京：中国建筑工业出版社，2016.）

为，以及传达这种行为的外形元素的设计与定义。与传统设计学科主要关注形式、内容和内涵不同，交互设计首先旨在规划和描述事物的行为方式，然后描述传达这种行为的最有效形式。

从广义上来说，界面设计包含交互设计，还包含诸如外观设计或平面设计等部分。图像的可视性和易读性在交互设计中非常重要，要创造出有效且吸引人的用户界面，设计者必须了解如何运用视觉要素来有效地传递信息、创建行为，如何将信息进行合理转化，创建情感和内心反应。交互界面设计者还要掌握交互原则和界面习惯用法的基本规则，寻找最合适的视觉表现方式来传达他们设计的交互行为，以人文角色目标的方式来表达产品行为和传递信息。

在设计交互界面时，考虑到和信息交互者进行交流，应注意以下几点：

➢ 运用信息视觉构建要素的属性将信息分组，创造出清晰的信息层次结构

设计者在交互界面之前要分析：最重要的元素是什么？这些元素之间的关联性是什么？清晰的界面元素可以引导使用者厘清这些问题。

首先，创建层次结构。分析和决定哪些控件和信息需要立即被理解和访问、哪些次之、哪些偶尔，从而清晰创建出信息层次。然后使用颜色、尺寸和位置来对信息层次进行对应的视觉转换。即放大重要信息的视觉元素，加大颜色饱和度及与背景的对比度，并将其放置在界面相对视觉中心的位置。

其次，建立组织关系。将具有相似功能的或同时被使用的元素在空间上组织在一起。不同时使用，但具有相似功能的元素即使在空间上没有被组织在一起，也可以利用视觉将其组织在一起。让用户清晰地知道这些任务、数据和工具之间的关联性及顺序关系。

➢ 创建清晰的视觉结构

视觉元素和行为元素共同作用于交互界面，不同的单体元素组成组、组与组之间构成紧凑且完整的系统，各系统最后构成交互界面。程序中存在多个层次结构，所以创建清晰的视觉结构对于用户至关重要，可让受众从界面的一部分轻松导航至另一部分。因此要将每组信息的视觉元素基于同样的结构线对齐，没有对齐的元素应有其理由，或是想表达特殊效果；在视觉界面设计中可恰当运用网格系统，创造井井有条的感觉，提高可读性，使用户快速找到关键的界面元素，同时可在屏幕的不同区域间为信息建立适当关系，并传递美的感受。

➢ 风格与功能相得益彰

设计者将信息的内容和用户体验、形式和功能结合起来，从而最终决定界面的风格。不仅仅是单个控件或某个视觉元素，整体的视觉都必须服从既定风格。风格代表着用户界面的第一印象，故十分重要。

➢ 最恰当者为最美

互动界面中信息转换的视觉元素的量与功能设置应力求恰到好处，最恰当的就是最美的。过分装饰、错误使用或者过分使用视觉属性（颜色、纹理和对比）和视觉元素等都会造成互动界面的视觉噪声，加重用户的认知负荷，将影响用户的速度、理解能力和任务的完成。另外试图在有限的界面空间提供过多的功能也会造成界面混乱，导致视觉上的互相干扰。一般而言，界面应使用简单的几何形状；严格限制颜色的数量。如果有几个相似或者相关的逻辑关系界面，需要多种设计元素时，风格要一致，即巧妙使用继承的原则，有了继承，用户在理解了一个元素后，就较容易理解下一个类似的元素。

交互设计属于信息可视化设计中的前沿研究领域，信息可视化设计可以借助自然界面中的身体交互（Body Interaction），发挥身体语言的自然能力，降低用户在智能空间中交互时的认知障碍并增加自然性。自然交互方式是人机交互的发展方向，正是基于

信息可视化设计
INFORMATION VISUALIZATION DESIGN

人类一直以来对于人机自然交流方式的追求，才促成大量依靠触摸感应技术的新产品不断出现。

■ 动态影像

二维的信息插图、图标、图表等通过多媒体等媒介传递给观者，就是信息可视化设计的动态表现方式，动态信息可以更好地吸引观者的视觉注意力，更有效地传递信息。

信息可视化设计中动态影像与传统的信息载体既有相同之处，又有很大不同，其创作的手法、风格、传播与接受方式是特有的。动态影像具有动态性、瞬时传播性等特点。无论是在电视上的科教节目还是地理节目，经常会采用动态模拟的方式再现现场，或者用生动的图像、动态的图表来介绍信息。

信息技术已经带领人们进入一个全新的信息时代，新的技术、观念与思维方式的导入，为我们重新审视信息可视化设计的载体与传播方式提供了更多的思考维度和发展动力。特别是虚拟现实技术和互联网的影响，使信息设计的呈现方式、手段都凸显出非物质的特性。

■ 虚拟现实

虚拟现实（VR）也称灵境技术或人工环境，是利用电脑模拟产生一个三维空间的虚拟世界，提供使用者关于视觉、听觉、触觉等感官的模拟，让使用者如同身历其境一般，可以全方位观察三维空间内的事物。

虚拟现实首先是一种可视化界面技术，可以有效建立虚拟环境，这主要集中在两个方面，一是虚拟环境能够精确表示物体的状态模型，二是环境的可视化及渲染。系统主要用到三维计算机图形学技术、多种功能传感器的交互式接口技术和高清晰度显示技术，是计算机系统设置的一个近似客观存在的环境，是硬件、软件和外围设备的有机组合。

在信息可视化设计中，虚拟现实技术的运用可以将复杂抽象的数据变成立体、生动的图形或模型，使用户更直观地理解和分析数据的本质及内在关系，在虚拟数据中探索数据的维度、属性和趋势。合理应用VR技术，可以提升信息可视化的效果和用户体验，为用户提供更直观全面的视觉表达与沉浸式的信息数据分析和决策支持。

■ 数字孪生

数字孪生（Digital Twin）概念最早由Michael Grieves教授在2002年的一次演讲中提出，他认为通过物理设备的数据，可以在虚拟（信息）空间构建一个可以表征该物理设备的虚拟实体和子系统，并且这种联系不是单向和静态的，而是在整个产品的生命周期中都联系在一起。此后，数字孪生的概念逐步扩展到了模拟仿真、虚拟装配和3D打印等领域。针对现实世界中的实体对象，在数字化世界中构建完全一致的对应模型，通过数字化的手段，借助信息可视化设计的表达方式，对实体对象进行动态仿真、监测、分析和控制。与虚拟现实不同的是，数字孪生不仅是物理世界的数字化映射，更与物理世界有着强交互性，具备双向影响的能力。比如，通过数字世界对物理世界的事物下达指令、计算控制；反向也可以将物理世界中的点滴变化实时映射到数字世界中，双向影响。

随着5G通信、物联网、云计算、大数据、人工智能等新一代信息技术的发展和广泛应用，数字孪生在理论层面和应用层面均取得了快速发展，逐渐延伸到智慧城市、智慧园区、智慧交通等应用领域。如图1-3-17，基于数据信息可视化设计构建园区级数字孪生，能够在有效整合园区运营各类信息资源的基础上，基于三维可视化场景，对园区外部环境、建筑、产业分布、楼宇内部结构以及具体设备运行情况进行精准复现。

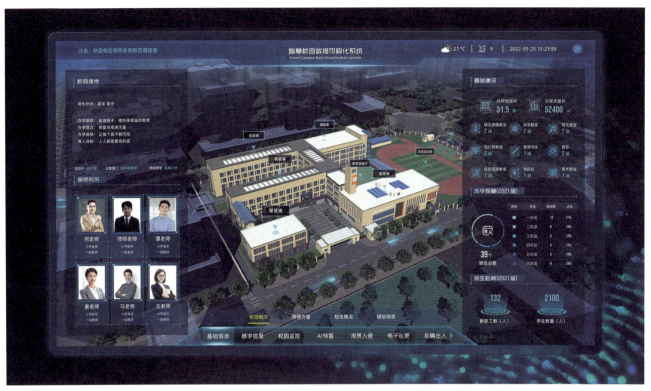

图 1-3-17 智慧校园数据可视化系统 / 作者：洪思云、何家乐、李正杰、杜学文
（来源：易知微官网——第二届可视化设计大赛数字孪生赛道一等奖）

第四节　信息可视化设计的传播路径与流程

信息可视化设计不仅是对可见数据的简单翻译，还包括收集信息、过滤信息、建立信息之间的相互关系、为信息设计编码等综合处理，把信息以更容易理解的形式展示给信息受众。信息可视化设计的思维方法包括：定位——问题与受众、调研——信息获取、分析——信息层次构建、联想——视觉转换。信息可视化设计通过严谨的逻辑思维和具有创意的视觉转换使信息可视、可读，使复杂的信息变得简单，可让受众更好地理解并且使用这些信息。

一、战略层次——问题提出　受众研究

信息具有很强的功能性，虽然信息可视化设计种类繁多，但都应考虑信息的使用环境，明确受众的意图，以受众的需求为前提。有别于以往设计师本位的思考模式，信息可视化设计是起于受众止于受众的。信息可视化设计更多的是要做优秀的信息翻译者，从受众的困惑开始到受众有效接受信息为止才可以称为一个完整的过程。

1. 明确问题导向

信息可视化设计初始，我们可以从以下问题入手：

■对于受众而言，选用的概念是否符合受众背景？受众已知哪些信息？

■受众为什么要和这个信息可视化设计打交道？是什么需要、难题、疑问使得他们求助于这个作品？他们的任务是什么？

信息可视化设计
INFORMATION VISUALIZATION DESIGN

■继续关注设计主题，受众还从其他信息载体中了解到什么信息？

■你是否了解受众的年龄、性别、教育水平、收入以及婚姻状况？是否深入地了解受众的心态：比如态度、志向、习惯、爱好、技能以及日常生活的性情？

■如何以富有逻辑的方式将新信息与受众已经掌握的信息进行联结？我们所提供的信息量是否恰如其分，正好符合受众的需求？

■我们的概念设计是否妨碍了受众的感知和理解？是否会产生歧义？能否为受众提供一条清晰的阅读与理解途径？

■设计中是否运用了有意义的非语言线索来增加理解？有没有用有效的途径将有联系的信息组合起来，将没有联系的信息区分开来？

2. 关注受众需求

信息可视化设计开始之际，就要与受众密切相连，在对视觉构建要素、材料、媒介等做出选择与决定之前，首先要考察受众、目的和环境。我们要从适宜问题出发，确保设计能够对问题进行有效解答。设计中的说明、指示以及其他形式，都必须尊重和预见受众的需要。设计师要将设计关注焦点从我们想说的转向受众想要的，另外还要把握受众是如何想要和需要的，受众的理解制约着设计。如图1-4-1，对话三棱镜，旨在帮助那些希望将社交纳入其计划的公司，棱镜中心是企业或带头进行社交活动的人，从中心处公司可以移动外圈来匹配寻找其所需的相适应内容，比如价值、目的、承诺或愿景。这张信息图是一个便于受众找到与其业务目标正确一致的工具。

二、范围层次——信息获取 筛选分层

信息和数据是任何信息可视化设计的精髓和核心，收集信息或获取数据是信息可视化设计的前

图1-4-1 对话三棱镜／
作者：布莱恩·索利斯（Brian Solis）
（来源：廖宏勇.信息设计[M].北京：北京大学出版社，2017.）

提。信息可视化通过数据的变化和信息之间的关系梳理，可以让设计作品既内容充实又有趣迷人，如果设计本身并没有传递有效的信息，只能说是一张好看但是没用的图片而已。首先要学会如何获得信息和数据。

1. 客观信息的获取

客观信息通常是由委托方给予，客户提供的客观信息可以明确、客观、准确地引导我们的设计。我们要明确上下文的语境需要，比如数据的原始出处、收集过程以及背后主旨等。如果涉及问卷调查等，要明晰调查是何时举办，组织者是何人，哪些人参与等，不同的时间、地点、人物会有不同的语境。如图1-4-2，"末日时钟"主题信息设计展示了核武器、气候变化和破坏性技术三方面的公共数据信息，通过设计提醒公众当下存在的威胁，通过隐喻提醒世界人类如果要平安生存，就必须要解决主要的威胁因素。

第一章
信息可视化设计基础理论

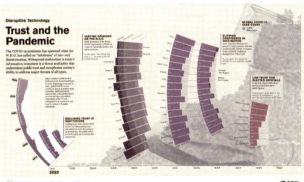

图1-4-2 "末日时钟"数据可视化／
作者：乔治娅·卢皮（Giorgia Lupi）、莎拉·凯·米勒（Sarah Kay Miller）、菲尔·考克斯（Phil Cox）
（来源：原子科学家公报官网）

2. 扩展信息的获取

■ 搜索引擎

这是大家常用的一种方法，用百度、Google等可帮助我们获得信息和数据。

■ 直接数据源

可以在图书或新闻机构发布的图表中寻找信息源，这些来源通常会用小的字体附在图表某处，或者在相关文章中提到，搜索来源网站，也许能得到完整的数据。

■ 大学学术资源

在校大学生，应该有效利用大学的学术资源，即大学图书馆。许多图书馆都拥有丰富的数据档案和科研资源。

■ 专题性信息和数据

许多主题明确的网站，也会提供大量免费的信息和数据，例如地理类、体育类、一些大型的国际性组织都有全球性的数据，主要集中在卫生保健和发展指标等方面，例如全球卫生事实数据库（Global Health Facts）、世界卫生组织等网站。

收集信息还包括收集分析竞争对手的资料、假定性测试等。受众的属性会让设计结果具有本质区别，无论信息可视化设计应用到何种领域，对信息的收集始终都是设计的必要准备工作，假如你忽视了这项工作，那么你的信息可视化设计就失去了最重要的基础。有些时候，对于信息寻求的时间可能远远大于设计本身的时间，信息可视化设计的过程经常需要较长的时间，其中就是为了寻找到更充足、更贴切的信息。

三、结构层次——逻辑层级 关系构建

构建层次是信息可视化设计中非常重要的一个环节。面对众多的信息，设计师需要按照预设需求对信息进行分类组织、构建层次，将其转化成有价值、有意义的信息。

信息可视化设计负责将完整的事实及其相互关系变得易于理解，目的在于创建信息的透明度并删除不确定性。构建层次关键要明确设计的动机、功能、顺序以及所涉及的对象，然后对信息进行分析、归纳、提炼并组织，同时要关注并深入理解信息之间的关联性和因果关系，并在设计中厘清并清晰呈现这些关系。作品的信息要适量适时，以确保受众的知识和

经验能够使其无障碍地接受和解读设计师用信息构建的故事，例如导识系统的节点设计、界面的结构设计等。

1. 内容层次构建

当面对众多混乱的信息时，设计师应该根据受众需求，按照信息的不同情况，找到信息的传递重点，将其分成主要信息、次要信息、再次信息等。通过设计条理清晰又具有美感地呈现给受众。如图1-4-3，这张信息图诠释了电影《黑客帝国》的情节，三个地点呈现了主角尼奥在三个时间段不同的场景，设计师在庞杂的场景中运用简单的几何形状图标，便于读者找到相关的地点。尽管选用了电影的绿色作为设计的主色调，但运用了三种不同的绿色诠释了每个地点，层次分明。

2. 视觉层次构建

信息呈现方式越是结构化和精炼，人们就越能更快、更容易地获取信息，我们可通过信息视觉结构

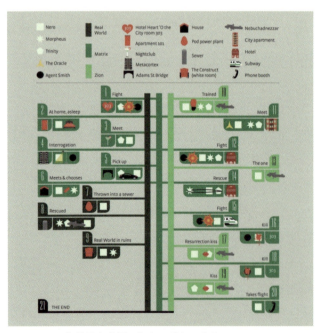

图1-4-3 穿越黑客帝国/作者：雅亿·辛卡
（来源：度本图书.信息设计数据与图表的可视化表现[M].北京：人民邮电出版社，2016.）

化和避免"噪声"来提高受众的接受度。可视化信息最重要的目标之一是建立视觉层次，即信息的安排能够：①在信息内容层次构建后，把大块整段的信息分割成小部分；②显著标记每个子信息，以便清晰确认内容；③规划不同群体之间的位置，在承载版面或位置布局中进行合理优化。

四、表现层次——视觉转化 设计传播

20世纪70年代，耶鲁大学统计学、计算机学和政治学教授爱德华·塔夫特（Edward Tufte）开设了一门称为"统计图形学"（Statistical Graphics）的课程。1982年他出版了第一本信息设计专业书籍《数量信息的视觉表达》（《The Visual Display of Quantitative Information》），该书指出：好的信息设计是"将清晰的思想可视化"。

1. 视觉的编码与解码

要想探索和理解那些复杂信息和大型数据，可视化是最有效的途径之一。把信息给予适当的概念转换，将复杂的数据转换成二维或三维空间视觉呈现，交流、记录和保存信息，更容易发现其中潜藏的模式和意义。

当获取信息后，设计师可以根据形式美学原理对信息进行视觉呈现编码，受众对这些形状、色彩和运动等形式进行解码，将它们重新映射成信息，这便是信息可视化的过程。编码是设计师将信息进行视觉翻译的过程，而解码则能帮助我们从不同的角度观察数据，并从中找出变化的模式。因此，在进行视觉呈现时，要用受众熟悉的方式来介绍新的概念和信息，当新的信息与大家喜欢的或已经体验过的内容相结合的时候，它才更有可能被受众所关注。

在信息视觉转换时给予恰当的信息提示是有必要的，设计师可以通过标记、说明文字和图解来进行

解释各种形状或色彩所代表的信息，帮助他人理解设计。要针对不同的客观信息选择不同的编码方式进行视觉转换。

2. 信息之美

客观理性的数据可以是美丽的、动人的。长期以来，人们把可视化当作信息量化后的事实，我们把可视化当成工具来识别事物发展的模式，进而为分析提供帮助。但事实上，可视化并不仅仅描述客观事实，以数据为主要描述对象的图形和图表逐渐超出工具范畴，发展为传达理念的载体。如图1-4-4，信息图用具象冰柱的长度表现1983年的温度是有史以来的最低温度，生动形象，直观简洁。

在新媒体应用广泛的当下，图表、图形等数据可视化的应用更加普及。很多新闻机构都已专门设立了将信息进行概念转换、处理交互、设计图表的部门。比如《纽约时报》就专门为"计算机辅助报道"成立了一个新闻编辑部，旗下的记者专注于用数据来报道新闻。

我们所需要做的就是把这些观点进行整合和综合考虑。分析型的人可以从设计师那里学到如何让数据更迷人、具有叙述性、更便于传播与理解，而设计型的人要像分析员那样更深入地挖掘数据。不管是何种设计作品，都要深入分析信息和数据，让客观理性的数据以美的姿态呈现。

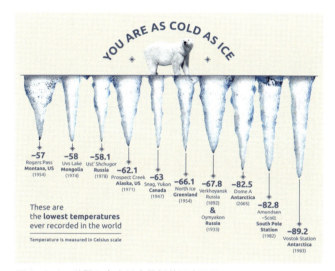

图1-4-4 世界上有史以来最低的温度记录 /
作者：Til Noon
（来源：希腊设计事务所 Chit Chart 官网）

第一节 /
项目训练一——科学知识的整合与普及

第二节 /
项目训练二——社会问题的关注与思考

第三节 /
项目训练三——公共空间的作用与意义

第二章
信息可视
化设计实训

信息可视化设计
INFORMATION VISUALIZATION DESIGN

本章概述 　　本章是实践性环节,以科学普及类、社会问题类以及公共空间类三类循序渐进的信息可视化设计作为实训项目,对应客观呈现、问题分析和三维体验的设计实训目的,使学生掌握信息可视化设计的科学方法,同时提升其综合创新设计能力。

学习目标 　　通过循序渐进的学习和系统训练,实践、对比、分析不同类型信息可视化设计的视觉构建方法。首先,学生可通过有效途径准确客观地获取信息,并能对其进行有效分析和处理。其次,学会信息可视化设计的思维步骤与方法,探索、揭示信息之间存在的内在关系和本质。最后,能够寻求设计中科学理性、艺术形式以及功能展示的平衡点,以恰当新颖的视觉方式合理转译抽象信息,建立信息之间的深层关系,探索多元化的信息可视化设计途径,有效传递信息和设计思想。

第一节　项目训练一——科学知识的整合与普及

科学知识具有大容量、难消化等特点,在阅读时往往晦涩复杂。在此情况下,科普信息可视化设计的介入尤为重要。设计师可以通过可视化设计将复杂的科学知识进行提炼、概括、简化和视觉编码,让公众更加清晰、准确、高效地理解科学知识,激发人们的好奇心和学习兴趣,对科学形成理性的认知和判断,促进科学知识的传播和创新。

一、课程概况

1. 课程内容

基于新媒体语境,进行科普类信息可视化的设计训练。

2. 训练目的

通过理论学习、案例赏析以及设计实践,了解科普信息可视化的设计特征及视觉原理,探寻数字时代科普信息可视化的创新方法,进而掌握科普信息可视化的视觉转换策略。通过艺术设计的手段使科普信息可视化,促进科学知识的有效普及。

3. 重点和难点

对晦涩难懂的科学知识或数据进行采集、提取和理解,并转化为合适的视觉语言。设计需要兼顾信息的易读性、易懂性和趣味性。

4. 作业要求

（1）对课题相关科学知识进行梳理、整合，明确设计目标人群，在此基础上进行科普信息的视觉转化。

（2）尝试多元化的设计载体，提升科普信息的可传播性。

（3）作业呈现形式可包括信息图表设计、信息图形设计、信息可视化海报等，并附思维导图与设计说明。

（4）电子原稿刻盘。电子文档要求：A3/张，jpg格式，300dpi精度。

二、设计案例

1. 大师设计作品

案例1 "花笠水母的生命周期"信息可视化设计

该设计为设计师成瑞娴（Emily Cheng）的信息可视化作品，系统展示了花笠水母（Olindias Formosus）完整的生命周期，此前从未有过此种类型的展示。设计师以成熟花笠水母为视觉中心，采用环绕式构图向观者展示了其从受精到成长过程中的几个重要阶段（图2-1-1）。

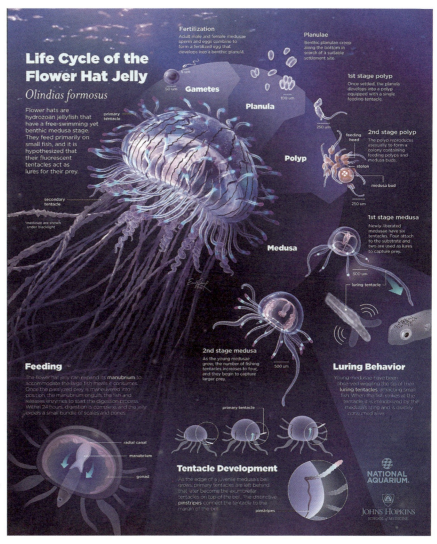

图2-1-1 花笠水母的生命周期/作者：成瑞娴（Emily Cheng）
（来源：AMI 2020网络研讨会，AMI 2020 Webinars Series 官网）

案例2 "章鱼的故事"信息可视化设计

作者用信息可视化方式阐释章鱼极其发达的大脑和八爪结构。主图为章鱼的剖视图,通过扁平对称的图形展现了章鱼的器官构造,并着重对章鱼的触角神经展开剖析。次级信息为章鱼的生长周期以及章鱼的交配方式,采用单色线性插画,版面清晰、层次丰富(图2-1-2)。

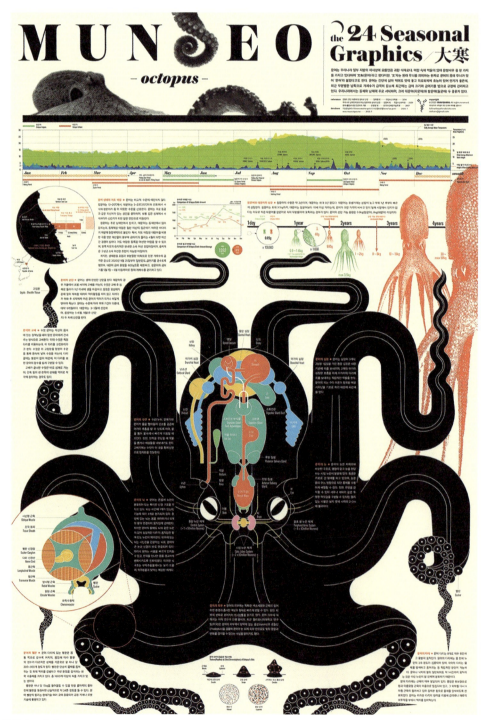

图2-1-2 章鱼的故事/作者:Cinhaus
(来源:Designer Books. GLAMOROUS INFOGRAPHICS[M]. Designer Books,2023.)

第二章 信息可视化设计实训

案例3 人体健康信息可视化设计

曼努埃尔·博托莱蒂（Manuel Bortoletti）的系列信息图表为人体健康科普图，皆以画报风格进行呈现。设计师以扁平化风格的插画对人体器官、肌肉进行视觉剖析。首图以向心的环状图形作为主体，展示了腿部和臀部的不同肌肉在行走时的状态；第二张图以临床医学中心率失衡、心脏衰竭的问题为切入点，向大众科普了心脏泵血功能的运行机制；第三张图为泌尿系统疾病的相关科普，人体器官图的介入使受众更直观地了解泌尿系统；最后一张图通过微观插画，展现了病毒入侵人体的具体流程（图2-1-3）。

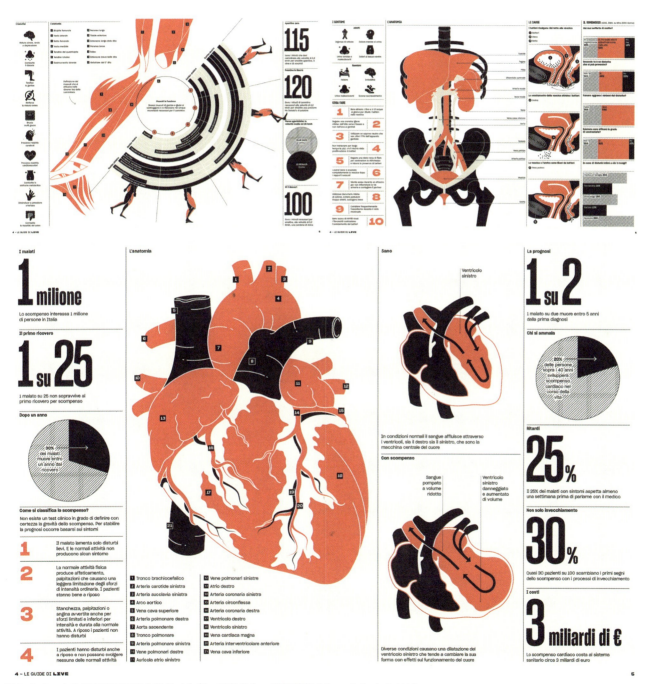

图2-1-3 人体健康信息可视化设计/作者：曼努埃尔·博托莱蒂（Manuel Bortoletti）
（来源：王绍强，谭杰茜.信息设计：读图时代的视觉语言[M].广州：广州三度图书有限公司，2021.）

案例4 "广岛啤酒的生产过程"信息可视化设计

设计师长门修司（Shuji Nagato）打造了一个微型啤酒厂，以线性导向图的形式向观者科普了啤酒的生产流程，包含了准备原材料、粉碎麦芽、过滤、煮沸、冷却、发酵成熟到形成品牌的全过程（图2-1-4）。

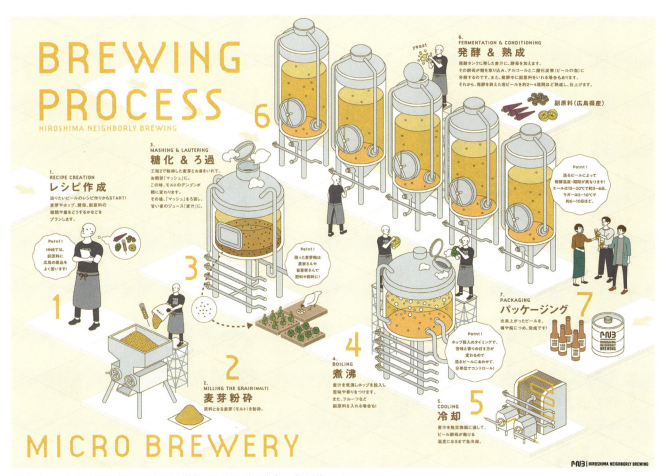

图2-1-4 "广岛啤酒的生产过程"信息可视化设计/作者：长门修司（Shuji Nagato）
（来源：Kirin1工作室官网）

案例5 宇航服的信息可视化设计

该设计为韩国设计师张圣焕（Sung Hwan Jang）针对宇航服所做的信息可视化海报设计。海报主要包括宇航服的发展历史、宇航服的功能、宇航服的构成以及如何穿着宇航服四部分信息。主图为完整的宇航服设计，通过发散式结构对重要部件进行解释说明。在视觉呈现上采用了扁平化的插画，简洁直观（图2-1-5）。

第二章
信息可视化设计实训

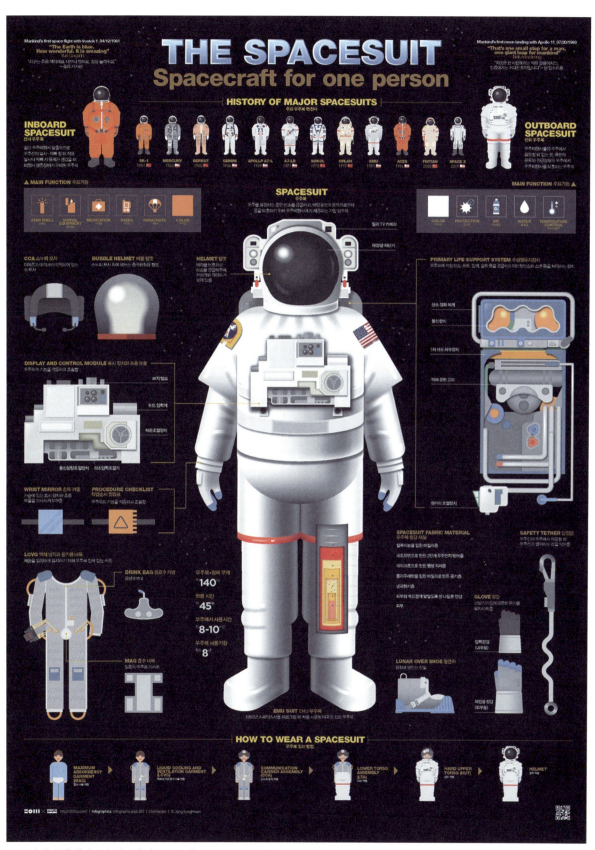

图 2-1-5　宇航服的信息可视化 / 作者：张圣焕（Sung Hwan Jang）
（来源：Street-H 官网）

2. 学生作品

案例1 鸟是树的花朵

姚伊玲同学将"普通夜鹰"作为设计对象，针对该鸟类的种类和分布、鸟类的迁徙路线、鸟类迁徙的影响因素以及鸟类栖息地对生态的依赖等四大问题进行信息可视化呈现。主图为普通夜鹰真实图形与骨骼同构的创意插画，其他信息以环绕方式展现在主图周围（图2-1-6）。

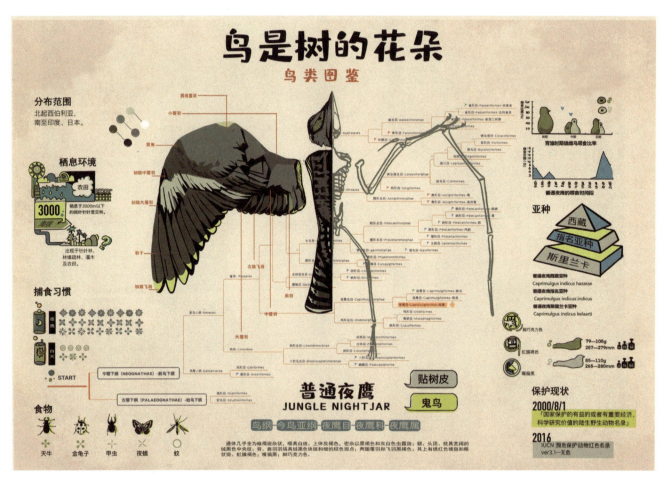

图2-1-6 鸟是树的花朵／作者：姚伊玲／指导老师：崔华春

案例2 马国笑葬仪式、盛大的贫穷

该设计从马达加斯加盛大的"笑葬"仪式和人民贫困生活的强烈对比关系入手，通过可视化方式引发观者对这种相互依存又充满矛盾的关系进行思考。第一张图，作者通过手绘插画展现了马国最具特色的"笑葬"仪式的过程、作用及其墓穴规制。第二张图主要展现"笑葬"仪式的成本，指出马国贫穷问题对人民生活的影响、未来可行性发展方向等（图2-1-7）。

第二章 信息可视化设计实训

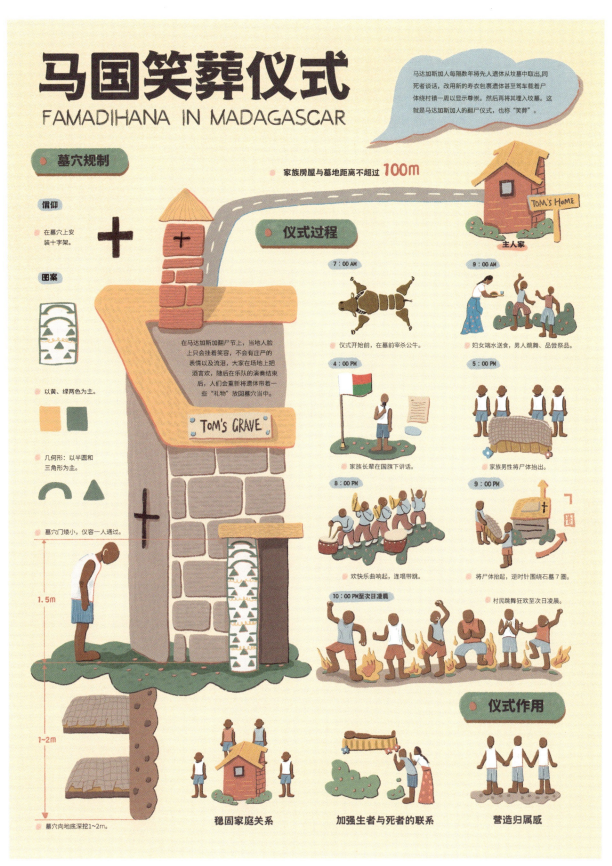

图 2-1-7　马国笑葬仪式、盛大的贫穷 / 作者：庄灵沁 / 指导老师：崔华春

信息可视化设计
INFORMATION VISUALIZATION DESIGN

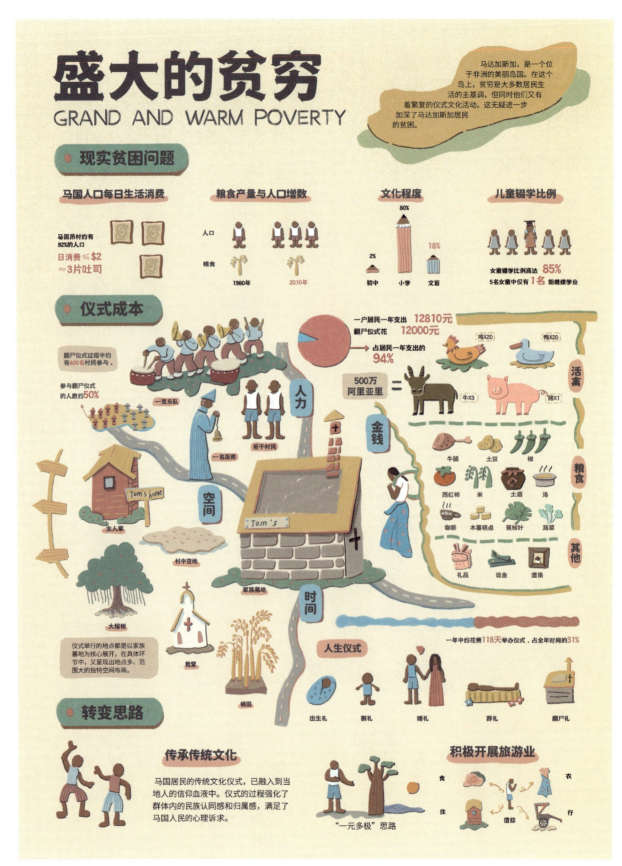

图 2-1-7　马国笑葬仪式、盛大的贫穷（续）/作者：庄灵沁 / 指导老师：崔华春

第二章 信息可视化设计实训

案例3　建筑垃圾求职大会

建筑垃圾是一种可再生利用的资源，作者就建筑垃圾的分选流程进行了拟人化信息可视化表现。就"建筑垃圾求职"场所本身结构的特殊性，作者采用2.5D形式对建筑形象进行立体化处理，呈现其主要零件和工作原理。同时，融入"小人偶"这一视觉元素，结合各类建筑垃圾的品类特征，采用不同色彩区分人偶角色，给人以轻松愉悦之感（图2-1-8）。

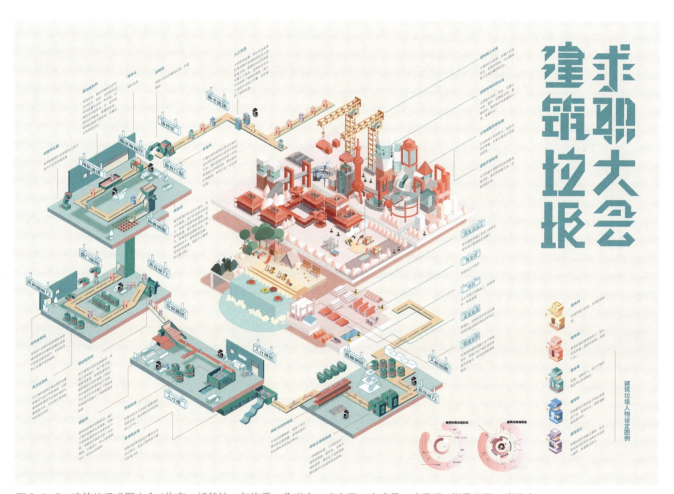

图2-1-8　建筑垃圾求职大会／作者：胡慧敏、何梅香、焦世文、李白雪、李晓易、李子超／指导老师：崔华春

案例4　无锡历史街区住宅建筑入口空间装饰研究

作者聚焦无锡历史街区住宅建筑入口空间装饰的源流分析，从有识之士、实业家、本地匠师、当地居民四大人群展开，分析无锡历史街区住宅建筑入口空间装饰变革背后的人文因素。在视觉设计上，以呈现建筑入口装饰本身的线性美感为主旨，采用大量线稿描摹的艺术手法，整体配色简素，以砖灰、纸棕、竹青三大色彩构成，呈现出浓厚的江南意蕴（图2-1-9）。

信息可视化设计
INFORMATION VISUALIZATION DESIGN

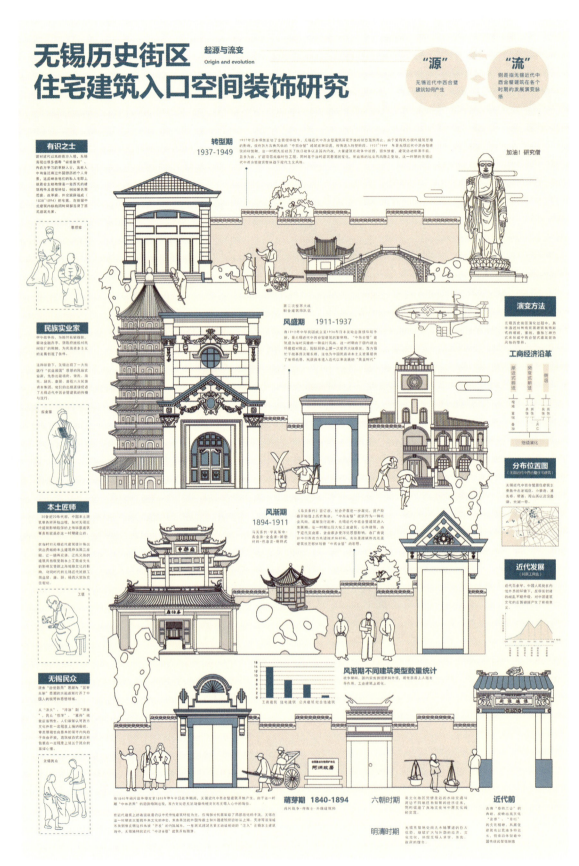

图 2-1-9 无锡历史街区住宅建筑入口空间装饰研究 / 作者：顾洛菡、蒋晟峰、刘琳、殷俊、曾杰瑞 / 指导老师：崔华春

第二章 信息可视化设计实训

案例 5　视芥——视觉障碍群体的信息可视化设计

作者秉持着科学严谨的态度,用信息可视化的方式向大众展示了视觉障碍患者的日常生活,希望引起社会对于该群体的关注,给予他们更多的关怀和帮助。海报主体图形将眼睛与植物进行同构,引申出视觉障碍群体的五感特征。颜色以明亮的绿色和粉色作为基调。绿色表示该群体所怀有的对于美好生活的期待,粉色预示着充满生命力的未来,使得原本沉重的主题轻松化、简单化(图2-1-10)。

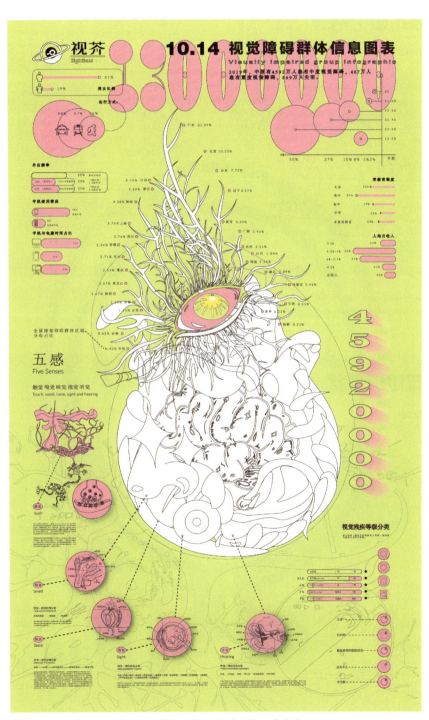

图 2-1-10　视芥——视觉障碍群体的信息可视化设计 / 作者:曹适 / 指导老师:崔华春

061

案例6 砖筑——一块砖的自述

作者以建筑应用最为广泛的实心砖"黏土砖"为切入点,通过故事化的视觉叙事方式,呈现建筑废弃垃圾产生、危害、治理与再利用的全过程。作者在设计中融入情感化元素,运用拟人化手法,意在为学龄期儿童群体对于建筑垃圾再利用知识的学习,提供趣味化与知识性相结合的信息设计(图2-1-11)。

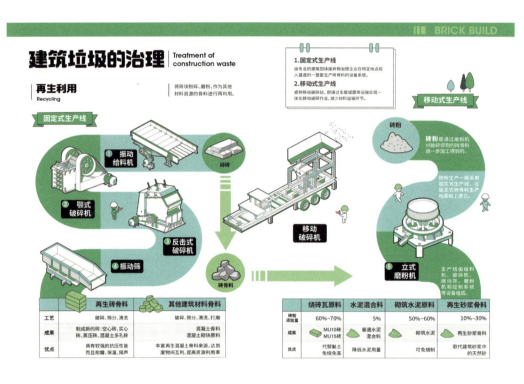

图2-1-11 砖筑——一块砖的自述/作者:刘婷婷、陈羽宣、钟可莹、范雨嫣、王翠萍/指导老师:崔华春

三、知识点

目前,科普信息可视化设计逐渐成为设计学科的重要内容,各类形式的科普信息可视化设计促进了科学知识的有效普及。早在两个多世纪以前,数据可视化就被发现具有改善公共卫生的交流价值。甚至一些专家认为,当信息图表得到足够广泛宣传应用时,可以拯救生命。因此,此类设计必须具有较强的科学依据与设计标准,具备较强的信息阅读性与接受性,能够将复杂晦涩的知识以清晰易读的视觉形式展示给受众。

1. 信息的严谨性与规范性

科普类信息可视化最重要的目的是向受众介绍事物的原理、知识等信息,确保科普信息的严谨规范是设计重点。在进行科普类信息设计时,需着重注意以下几点:

(1)数据信息的完整性。如果没有数据作为支撑,那么这个科普类的信息设计就是不成立的。在数据采集时可适当扩大调研样本,避免数据信息的缺失。

(2)统计方式的多样性。如果仅使用单一的表格进行统计,极有可能造成统计结果的误差。因此,设计师需依据数据的特征进行分类统计。例如,饼状图是通过扇形的面积大小来比较数据之间的占比关系,能够很好地展示不同分类的变量之间或单个分类变量与整体之间的占比情况。但若分析的数据过多、分析的数据数值大小相近时,则不适用饼图,易导致信息分辨困难。

(3)信息表达的逻辑性。在设计过程中,常常会出现信息冗杂散乱的局面,比如没有规律的数据呈现,不同信息层级之间没有过渡,与文化期望相悖的图像表达,这些都会导致科普信息缺乏易读性。因此,设计师需主观对信息进行分类梳理,并对整合好的信息进行准确传达,引导观者由表及里地了解信息。

2. 科学与人文的交融

传统的科普类信息可视化设计往往侧重于科学知识的传授,过度强调科学的权威性,缺少对特定个体和群体的关注。而当前的设计则更强调人文精神的复归,注重科学精神与人文精神的协调。

在碎片化的阅读时代,人们更愿意去接触具有普适性和娱乐性的传播内容。"科学教人求真,人文教人向善,生活教人尚美",越来越多的科普信息设计包括科普类自媒体都在探索一条如何将科普内容趣味化的道路,优秀的科普信息可视化设计作品是寓教于乐的,如故事化的科普能够将晦涩繁杂的科学知识浓缩成直观、简明且独具个性特征的信息图,更有利于受众感受科学之美。如图2-1-12,设计师将意大利的"比萨斜塔"与其代表性美食"披萨"相融合,描绘了一幅有趣的信息可视化图。其中,比萨斜塔变身为披萨制作工厂,生动展示了披萨的制作过程、配料、食谱和其他有趣的文化。

3. 科普媒介的多元化

科普信息作为专业性知识,在传统媒体的传播形式上往往会显得过于严肃,受众在接受此类信息时也会陷入盲目被动。随着智能时代的到来,传统科普与科普信息化之间的界限变得模糊,跨界、跨行业、跨媒体成为科普的新常态。多元化的媒介丰富了科普信息的内容,也更能帮助受众理解消化信息内容。

相对于传统媒体而言,新媒体的传播突破了传播内容的单一性,这不仅丰富了传播内容的层次感,同时也丰富了信息受众阅读信息时的体验感。这里所谓的丰富即利用信息技术在传播媒介上嵌入更为复杂的编程程序,不仅包含了文字、图形,还有视频、音频、动态三维等。传播者在信息编码的过程中利用

信息可视化设计
INFORMATION VISUALIZATION DESIGN

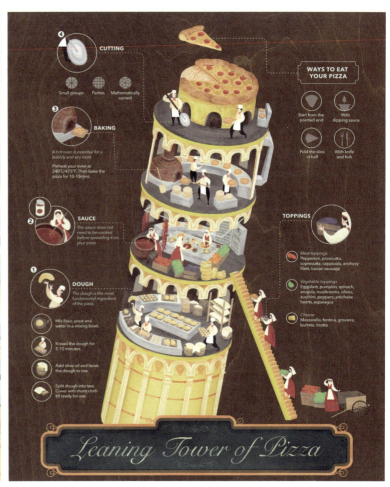

图 2-1-12　披萨学习塔（Learning Tower of Pizza）/作者：乔伊
（来源：Wang Shaoqiang. PLAYFUL DATA[M]. SANDU，2018.）

信息数据，结合视触觉或视听觉实现了复合性传播，同时，信息受众的信息解读和综合的感官得以新的延伸。

四、实践程序

1. 课题确立

首先针对科普信息可视化设计进行调研，了解设计趋势。在此基础上进行课题选择，分析课题的可视化实践意义，保证获取足够的信息数据支撑。

2. 数据梳理

通过书籍、网络等多元渠道收集相关数据，并进行归纳整合。

3. 设计定位

以问题为导向，针对受众人群进行精准定位，以便后续确立设计风格。

4. 草图发想

通过发散性思维进行草图发想，明确视觉设计的形式，并进行汇报。

5. 设计深化

根据老师的指导意见进一步细化和深入，完善设计方案，并交流汇报。

第二章 信息可视化设计实训

6. 设计完成

对设计方案进行最后修订,制作成稿并提交。

案例 "诺贝尔文学奖获奖情况"设计实践分析

在此实训项目中,作者选择诺贝尔文学奖的获奖数据信息为设计对象,希望能为文学爱好者们提供清晰、数据化的"文学风向标"。案例从诺贝尔文学奖的构成因素入手,将其分为"文体""身份""评语"三部分,分别用皇冠、地球仪以及钥匙作为主要视觉元素。

首先,作者从"文体""身体""评语"对应的字母与意向图形入手,进行相关元素分析并进行草图绘制。第一张"文体"主题设计以小说、诗歌、戏剧这三种获奖比例最高的文体单词拼写做了对应风格的字体设计,并将其排列成皇冠,以珍珠点缀最高频的荣誉得主,同诺贝尔文学奖庄严、尊贵的气质相契合;第二张"身份"主题以地球仪来体现获奖者们不同的地理位置。地球仪上用绿宝石材质的坐标点代表诺贝尔文学奖获得者的不同区域位置的变化;第三张"评语"主题以钥匙形象寓意评语是打开诺贝尔文学奖奥秘的关键——"短短的颁奖词,其

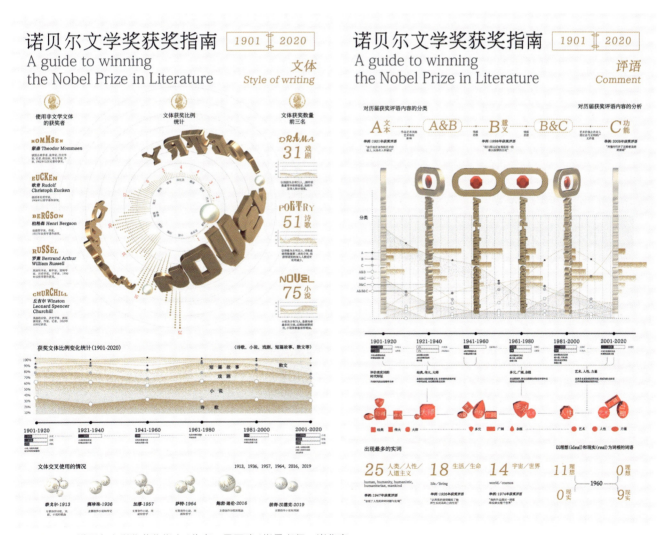

图 2-1-13　诺贝尔文学奖获奖指南 / 作者:雷雨晴 / 指导老师:崔华春

065

实是我们了解诺贝尔文学奖得奖原因和颁奖理由最重要的钥匙。"作者将评语的历史变化处理成柱状图形式，并将其与钥匙进行同构。其中红宝石代表了评语中的关键词，其形态变化对应了不同时期关键词倾向的变化。

海报的布局采用上下结构，上方是动态的变换图形，以三维建模的形式呈现。下半部分呈现了历史趋势、比例变化等数据图表。最下方则是每张图中特有的宝石元素与不同数据的结合。

画面主体采用金色材质，背景为浅灰色，以体现诺贝尔奖的庄重。同时，在海报中分别点缀珍珠白、绿色、红色作为辅色，以此突出重要信息（图2-1-13）。

科学作为一种人类文化活动，其知识的传递与知识的创造同等重要。而科学知识可视化普及正是打破科学与公众之间的隔阂，推进科学知识传播的一种有效途径，它的发展顺应了信息时代的发展趋势。近年来，科研机构和政府越来越重视科普工作。科普工作者也意识到掌握科普技巧、使用有效的科普可视化方法将起到事半功倍的效果。尤其是在知识信息复杂的情况下，通过文图等视觉形式构成科学知识的有效展示，能够拉近大众与科学之间的距离，激发大众对科学知识的兴趣与探索。

第二节　项目训练二——社会问题的关注与思考

当今社会是高度视觉化的，图像与新媒体介入了社会生活的方方面面，包括对社会问题的洞察与展示。信息可视化设计是使用视觉元素来呈现信息和构建内容的创新方式，对于设计教育从业者和设计专业学生而言，将视觉设计作为有效的交流沟通工具，来关注、转译甚至是解决社会问题，是提升新时代学生社会责任感的有效实训。

作为信息设计师需要具备对生活与社会问题的敏感度与洞察力。通过对社会问题的专题训练，能够激发学生对环境保护、医疗健康等社会问题的关注与深度思考，帮助学生从设计角度综合考虑社会问题的背景、构成与解决方案，探寻信息与设计表达方式的多模式组合，提升学生的创新思维和解决问题的能力。

一、课程概况

1. 课程内容

基于当代社会的热点问题，选择具有社会价值和意义的主题进行信息可视化设计，通过设计厘清信息，思考问题的解决方案。

2. 训练目的

了解设计社会学专业知识，提升社会责任感，增强以可视化设计形式编码、转译、解决实际问题的能力，培养学生的职业精神以及对社会公益理念的关注与思考。

3. 重点和难点

在选择社会问题的前期阶段，锻炼学生的调研能力与社会洞察力，在进行可视化设计阶段，考虑如何以设计手法和效果提升信息的传播效能。

4. 作业要求

（1）自选有研究价值和意义的社会热点问题。

（2）收集并分析问题相关的客观信息，深入思考该社会问题的成因、现状、影响等内容，梳理并输出自己的观点。

（3）作业呈现形式可包括信息图表设计、信息图形设计、信息可视化海报等，并附思维导图与设计说明。

（4）电子原稿刻盘。电子文档要求：A4（297mm× 210mm）/张，jpg格式，300dpi精度。

二、设计案例

1. 大师设计作品

案例1　2022日本环境年度报告白皮书

环境保护主题一直是广受关注的热门社会问题，如图2-2-1所展示的2022年度日本环境报告中的信息插图，视觉丰富，传达了日本环境省2030年的目标愿景：通过改变社区生活方式，建设e循环和生态经济，实现绿色社会的环保理念。该作品采用扁平化的视觉设计风格，简明清新，极具现代感。设计分为"地方可持续发展""生物多样性"和"时尚环保"三个环境发展策略的子命题，将枯燥乏味的环境报告转化为直观易懂的信息图像，帮助大众了解生态环境保护的相关知识并清晰理解环境部门的发展规划。

图2-2-2是基于自然主义的解决方案概念图，表达了e循环和生态经济的计划内容，即地方可持续发展目标，旨在以循环生态经济振兴地方社区，为生态环境保护提供商业化合作与支持。该设计结构清晰，通过插画方式阐明要将生物多样性纳入社会主流经济活动的发展建议，针对各种社会问题应当侧重于寻求基于自然的

图2-2-1　2022日本环境年度报告白皮书信息图/作者：日本环境省
（来源：日本环境省官网）

信息可视化设计
INFORMATION VISUALIZATION DESIGN

图 2-2-2　自然主义的解决方案信息可视化 / 作者：日本环境省
（来源：日本环境省官网）

解决途径与策略，用以应对气候变化和生物多样性丧失等全球性环境问题，展示了生态圈中各方面因素对环境的共同作用，期望实现生态、经济和社会一体化，形成区域之间相互支持的网络。

图 2-2-3 是时尚领域环保主题，以流程图的形式介绍了服装的可持续发展策略及消费者与环保公司在整体流程中的作用与影响。根据日本环境省在 2020 年进行的一项调查，日本每年约 98% 的服装是由海外进口的，约 62% 的服装未经再利用或回收就被丢弃，由此产生大量的资源浪费与生态环境问题，因此有必要促进可持续时尚方案的推广。

案例 2 《未来的世界》

世界人口问题关乎着人类文明的整体发展变化与危机应对问题，如图 2-2-4《时代周刊》杂志刊登的《未来的世界》主题信息海报向人们展示了世界正以前所未有的速度进行变化。作品以明亮的鹅黄色为主题色，黄与黑的对比让人联想到警示标志，符合作品通过预测未来趋势向大众示警呼吁社会关注世界发展的主题。信息图突出了对未来发展趋势的预测和人口统计数据。从极端贫困人口的数量变化、超级计算机的更新发展、智能机器人的实际应用等角度，向观者展示了正在不断发生变化的社会现状。

案例 3 《LA PAROLA》健康专题信息可视化设计

健康与医疗主题也是备受关注的热门社会问题，如图 2-2-5，意大利《Salute》杂志在期刊中运用了大量的信息可视化设计，以丰富版面内容、强调重要信息、解释科学原理的作用。设计师曼努埃尔·博托莱蒂（Manuel Bortoletti）通过信息图形设计，将医药、保健、饮食健康等知识与数据进行可视化转译。设计师采用

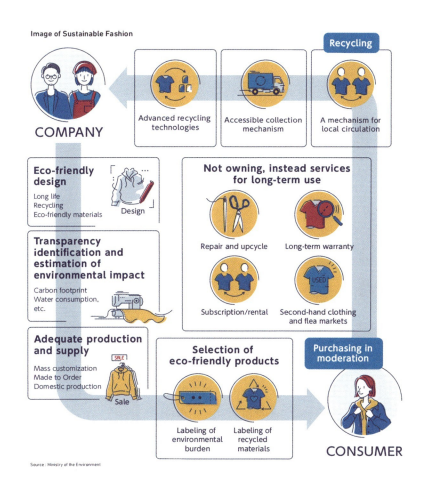

图 2-2-3 时尚环保信息图 / 作者：日本环境省
（来源：日本环境省官网）

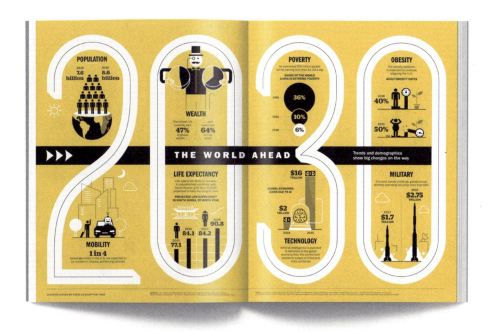

图 2-2-4 未来的世界 / 作者：尼古拉斯·拉普设计工作室
（来源：《时代周刊》2019 年 2 月 4 号刊）

信息可视化设计
INFORMATION VISUALIZATION DESIGN

复古版画视觉风格，以红黑色为主题色调，营造强烈的视觉冲击感，符合医疗健康专业严谨的科学基调。杂志的版式设计以网格系统为骨架，擅用色彩与体积上的强对比，强调重要信息。整体设计逻辑清晰，视觉效果主次分明，同时又富有节奏感，给人以灵动丰富又不失理性严谨的视觉感受。

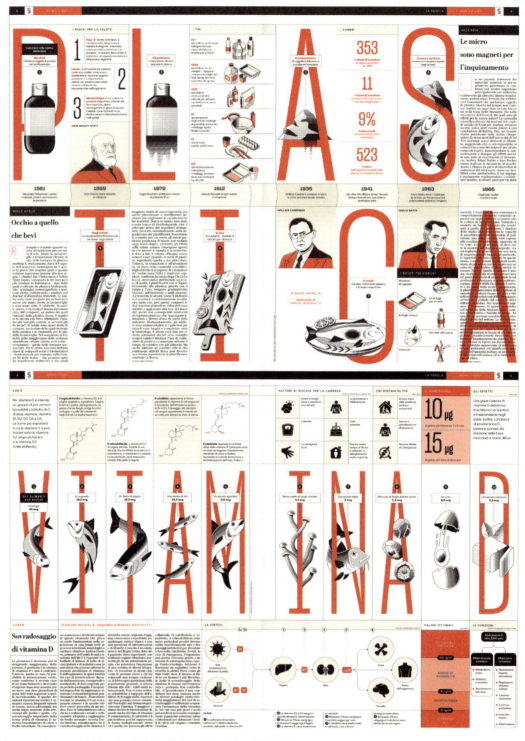

图 2-2-5　单词（LA PAROLA）信息可视化设计 / 作者：曼努埃尔·博托莱蒂（Manuel Bortoletti）
（来源：丹妮拉·密涅瓦等主编.《致敬》杂志编辑组（GEDI）出版集团.）

案例4 《Plastik Ahoi!》海洋塑料垃圾信息可视化设计

根据联合国环境规划署的数据，每年有超过640万吨的塑料垃圾被倒入海洋，在海洋中形成碎片并被洋流带走，在不知不觉中对自然生态造成了巨大的影响。如图2-2-6这张信息可视化海报以清晰的视觉效果，分析并展示了海洋中塑料垃圾的成因、分布、影响和危害。丰富的彩色设计元素和干净的白色背景形成鲜明的对比，布局清晰。设计师运用了三种表达比例的方法：将基本元素（塑料袋、塑料块）展开并按面积大小分布，将不同颜色和尺寸的基本元素组合成一个整体元素，将传统图形与图片结合，既具有创意又清晰直观，呼吁人们重视并改善海洋塑料垃圾的问题。

图 2-2-6　塑料啊嘿！（Plastik Ahoi!）/ 作者：斯特凡·齐默尔曼（Stefan Zimmermann）
（来源：Sendpoints. INFORMATION MADE BEAUTIFUL[M]. Sendpoints，2015.）

2. 学生作品

案例1　透明人间——基于当代个人信息泄露现象的信息可视化设计

大数据时代，人们在享受信息化服务的同时也生活在一个信息透明的时代，甚至生活在数字监控中。如图2-2-7，设计师通过图形插画与动态设计相结合的形式，将信息泄露以"透明"这一关键词进行视觉化表现。该作品系统地展现了个人信息泄露的现状以及带来的问题，旨在引起人们对于信息安全的重视，提高人们的信息安全意识。

"窥视之眼"信息海报的主题为个人信息泄露的渠道。画面为一只由上下两个显示屏构成的眼睛，具有极强的创新性，暗喻人们的生活时时刻刻被一只看不见的眼睛所窥视。

"捍卫隐私"信息海报的主题为如何保护自己的隐私安全。画面运用盾牌、锁、数据代码以及摩斯密码等矢量图形来组织。同时用手绘风格的呈保护姿势的双手，让画面层次更加丰富，增添画面的艺术感。整体画面主题鲜明，表达清晰，丰富有力。

"噪聒"信息海报表现了信息泄露给人们带来的困扰。由于信息泄露，我们每天都会接到各种垃圾短信和骚扰

信息可视化设计
INFORMATION VISUALIZATION DESIGN

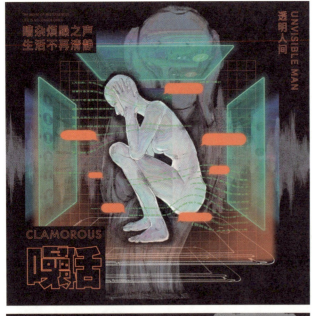
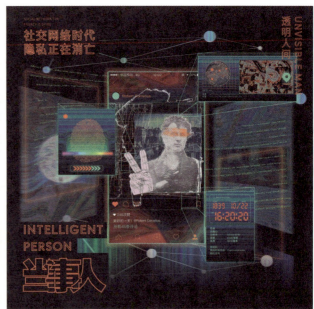
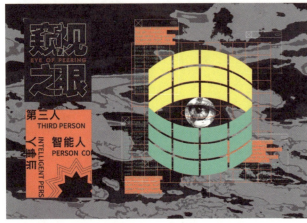
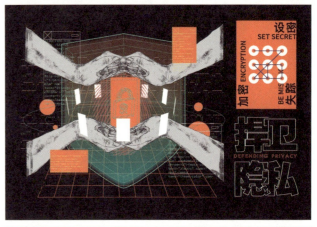
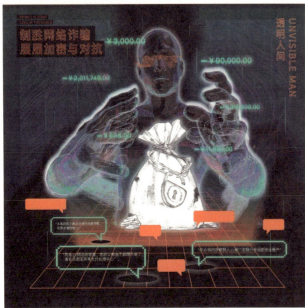
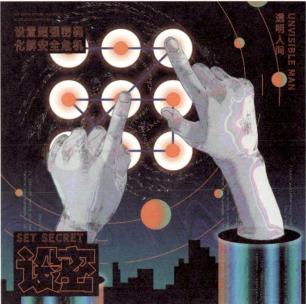

图 2-2-7　透明人间——基于当代个人信息泄露现象的信息可视化设计 / 作者：王芷晴 / 指导老师：崔华春

电话。画面主体为一个因忍受不了周遭嘈杂的环境而蹲下捂住耳朵的人，其周围被骚扰电话和垃圾短信所包围。背景借鉴了挪威画家爱德华·蒙克的名作《呐喊》，艺术地表现出人们因这些垃圾信息的干扰而不胜其烦的状态。

"当事人"信息海报表现随着社交网络不断深入我们的生活，用户在分享自己生活的同时也会无意中泄露一些私密信息，被不法分子读取和利用的主题。画面描绘了在社交网络中分享照片导致个人信息泄露，例如指纹、拍摄位置、拍摄设备以及拍摄时间等信息。设计中拍摄分享的人物为世界上第一张自拍的拍摄者。

"招损"信息海报表现的是信息泄露给人们带来财产损失的情形。一些不法分子收集用户信息后通过电话诈骗和冒名贷款等方式窃取钱财。画面以诈骗分子正窥探我们的"钱袋"的情形作为警示信息。

"设密"信息海报主要表现设置一个强密码，以预防个人信息被泄密。画面中为设置手机图案密码的情景，画面协调，颜色鲜明。

案例2 《"器"约希望》器官捐献协调组织信息可视化设计

随着现代医疗技术的发展，器官移植技术给无数器官功能低下和衰竭的患者带来生的希望，因此形象地被人们比喻为"生命的礼物"。当前，器官供体的巨大缺口成了器官移植事业的发展过程中最大的障碍，器官捐献协调员这一职业在此现实背景下应运而生。

该作品以信息可视化设计理论为基础，探究我国当今社会的器官捐献、移植事业发展与视觉设计语言结合点。通过信息可视化的形式帮助观者建立对器官捐献事业的正确认知，初步认识器官捐献协调员职业发展状况，促进器官捐献事业的长远健康发展。"可捐赠/移植部分"信息图通过图形与文字结合的形式，介绍可捐献人体器官的具体信息。科普长图依照视觉顺序从上至下阐述公民逝世后器官分配的五个步骤，并分别用图形创意的形式用视觉化的语言简述每个步骤的内容。该作品旨在通过独特的设计语言引起观者的情感共鸣，唤醒观者内心深处对善的向往，提高受众对公益组织的关注度和参与性，向公众传达公益事业建设的人文关怀内核（图2-2-8、图2-2-9）。

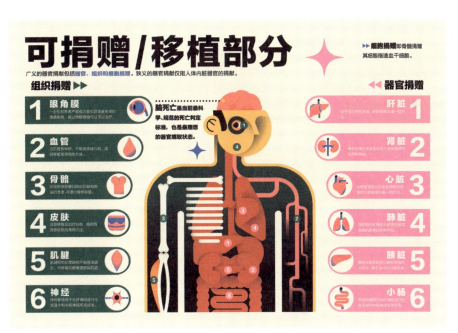

图2-2-8 《"器"约希望》器官捐献协调组织信息可视化设计1/作者：黄叶兰/指导老师：崔华春

信息可视化设计
INFORMATION VISUALIZATION DESIGN

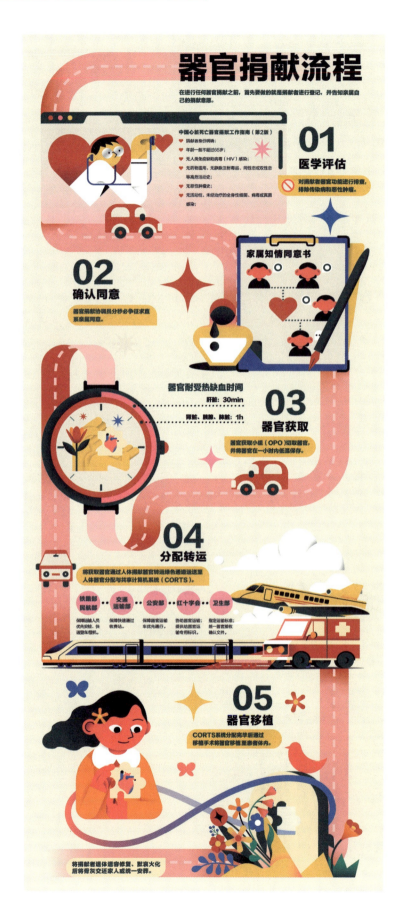

图 2-2-9 《"器"约希望》器官捐献协调组织信息可视化设计 2/
作者：黄叶兰 / 指导老师：崔华春

案例3 《用建筑垃圾创造一座城市》

该作品针对我国目前建筑垃圾资源化利用率低的现象，以企业和投资者为目标用户，通过信息可视化的方式展示建筑垃圾资源化蕴含的巨大经济价值和市场前景，以鼓励房地产企业和投资者关注该领域的工作。该信息图表的视觉中心为一座2.5D城市，其中为由建筑垃圾再生品构成的基础设施。城市周围是各种类型的建筑垃圾再生品图标，将它们与城市中对应的部分相连，以表示它们的再生价值，同时辅以文字说明，方便用户理解。画面色彩和谐，条理清晰，以科学理性的形式展示了建筑垃圾再生品在城市建设过程中的潜在价值，为建筑垃圾资源化的主题提供了设计层面的诠释（图2-2-10）。

第二章 信息可视化设计实训

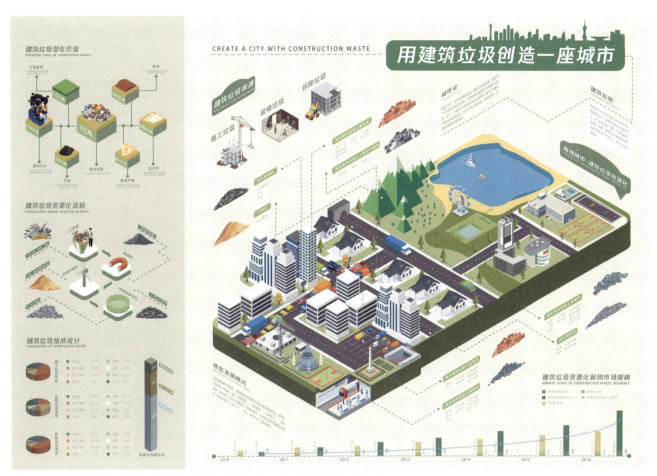

图 2-2-10　用建筑垃圾创造一座城市 / 作者：林家禾、王莺 / 指导老师：崔华春

三、知识点

1. 从商业语境到社会问题

视觉传达设计的功能之一在于信息内容的触达，信息可视化设计的实践落点不应流于表面，设计师在追求视觉艺术的同时也应当挖掘并实现设计的现实价值与社会功能。社会问题往往与商业语境密切相关，如何通过设计实现商业与社会的双赢，是本专题训练的一个重要思考课题。如何实现商业语境下的社会问题阐述是信息可视化设计训练的重要一环，设计师不仅需要具备优秀的设计专业素养，还需要具有商业化视野与社会良知。

有许多商业公司洞察到社会问题中的商业机会点，推出助力改善社会问题的实际方案。例如面向日本老龄化趋势不断加重的社会现实背景，丘比食品公司洞察到老年人普遍面临的吞咽功能障碍问题，研发并推广面向不同程度进食障碍老人的系列化介护食物产品。图 2-2-11 是应用于企业官网的介护食使用指南，通过信息可视化方式，向受众介绍不同产品的特点与适合人群。结合插画与图形设计，绘制老年人吞咽障碍自测表，帮助老年人与家属快速了解老人的进食障碍程度，明确适合的介护食品产品。该项目是商业需求与社会问题相结合的优秀示范。

信息可视化设计
INFORMATION VISUALIZATION DESIGN

图 2-2-11　老年人介护食信息可视化设计 / 作者：(日本) 丘比食品公司
(来源：丘比食品公司官网)

案例1 《廉价航空：我们都是有钱人》

如图 2-2-12，该设计以"价格：是一种看待世界的方式"的设计理念，向人们展示了欧洲廉价航空公司是如何影响大众的日常生活，包括机场基础设施信息、飞机模型、劳资谈判，以及廉价航空公司提供的数字服务等内容。作品通过艺术化形式，展现了廉价航空公司发展对国际边界、公司主权、营销策略和环境等多方面的影响。廉价航空公司的不断发展扩大，不仅重塑了的全球航空业的业态环境，还塑造了全新的旅行文化，从根本上改变了欧洲人的旅游意识。众多原本默默无闻、不受关注的本地小型机场在旅游路线中脱颖而出。"国外旅游"在欧洲人的消费观念中逐渐转变成了一种商品，而不再是奢侈品。

设计师通过点、线、面的对比与律动，营造出时尚明快的平面构成感，将航空旅程路线转译为平面空间上的视觉对比，使观者感受到廉航公司对大众旅行的影响，感受到商业行为对社会生活观念的转变与推动作用。

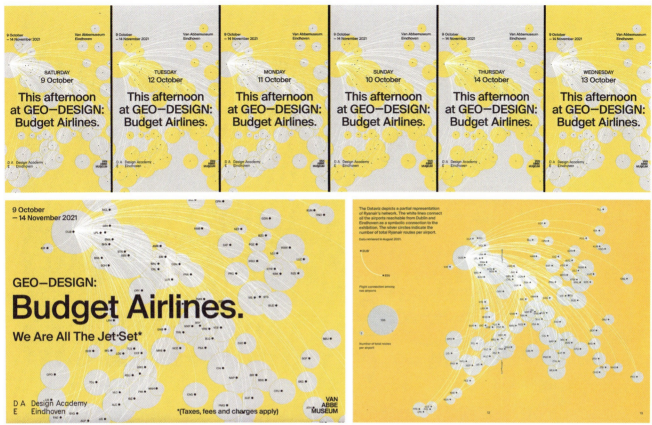

图 2-2-12 廉价航空：我们都是有钱人 / 作者：辛齐亚·邦吉诺（Cinzia Bongino）
（来源：荷兰埃因霍芬设计学院官网）

2. 设计观念的提升与反思

在当今大容量信息的社会背景下，作为一种有效理解和快速沟通的方式，信息可视化设计影响着诸多领域的信息传达。随着社会媒介载体的多样性、受众的复杂性，拟态环境这一传播学概念的生成，设计学科被赋予了全新的跨学科含义。信息可视化设计不仅可以通过美学形式呈现并传达信息，还能够反映所包含的信息与内容的价值，设计的观念也需要与时俱进，不断提升和反思。

设计师作为全新历史时期为广大传播受众创建拟态环境的主力军，肩上承担了更多的伦理与社会责任。因此，在信息可视化设计训练中，应注重培养学生跨学科、跨专业的设计理念，积极革新设计观念，不断反思并改良设计策略，不断吸纳前沿社会趋势与技术，提升设计创新能力。

后疫情时代，对于公共健康的密切关注成为人们的生活新常态，这一现象对设计者提出了动态变化的新需求。如图 2-2-13《危险病毒流程图》，该信息图的设计目的是将常见的病毒种类进行清晰呈现。首先，设计师对常见病毒进行分类，并使用不同的符号对每种病毒进行标注，向观众快速简明地传达病毒的基础知识与不同特性，例如病毒的传播方式、病情特点、疫苗研发情况等实用信息，为病毒学理论知识在大众范畴内的传播提供了有力支撑。

在信息技术愈发成熟的今天，公共健康主题的信息可视化设计在医疗、养老、社群系统等多个领域都

信息可视化设计
INFORMATION VISUALIZATION DESIGN

图 2-2-13 危险病毒流程图 / 作者：埃莉诺·鲁茨（Eleanor Lutz）
（来源：《美国科学家（American Scientist）》期刊，主编：费内拉·桑德斯. 2018 年 3-4 月刊，106 卷第 2 号）

有着广阔的前景和重要作用。此类设计能够为大众学习日常疾病防治知识提供有效帮助。

3. 问题转译的整合创新

不同于一般主题的设计训练，社会问题专题的信息可视化设计基于问题的复杂性，所涵盖的知识内容与问题、观念等纵横交错，具有鲜明的跨学科特点。此类设计，应以社会学的综合视角与宏观维度，将众多观点整合、梳理、分析，进行统筹考虑，通过多元化的设计手段和艺术化表达形式，让数据具有叙述性。同时，设计师在视觉设计的过程中应当注意寻找信息表达的侧重点，通过增强视觉效果的方式凸显关键目标信息，让其与其他信息产生结构上的区别度，呈现不同的信息等级，从而使受众能够快速识别关键信息，加快信息获取的进程，提高传播效能。

案例1 三星环境可持续发展战略信息设计

如图2-2-14，三星公司以信息可视化海报的形式展现了该企业的可持续发展战略规划，通过插画与图表相结合的形式，详细介绍了计划的具体内容。企业计划利用创新技术应对气候变化，将可持续发展贯穿公司的生产过程、产品生命周期，最大限度地提高资源循环，开发有助于减少污染和排放的技术，使更清洁、更可持续的未来愿景更接近实现，以达到2050年实现直接和间接净排放量为零的目标愿景。

图2-2-14 三星环境可持续发展战略信息设计 / 作者：三星公司
（来源：三星公司官网）

信息可视化设计
INFORMATION VISUALIZATION DESIGN

该作品以绿色系为主体色,以塑造发展战略的绿色环保理念,通过流程图形式,条理清晰地展示了企业的绿色发展规划步骤。通过图形与文字结合方式,详细介绍企业在水资源、空气保护等子命题的具体环保措施。将庞大复杂的企业战略以逻辑化的形式整合呈现,视觉效果和谐统一,具有良好的传播性。

案例 2 《世界城市综合实力》信息图表设计

该设计以东京为原点,通过图形、插画、数据等可视化手段,展示了全球主要大城市在经济、文化、人口、交通、电力、教育、基础设施等多个方面的对比与差距。以信息可视化的形式,将多维度的复杂信息转化成直观清晰的视觉图像,以整合性思维梳理并展示全球大都市的综合信息(图 2-2-15)。

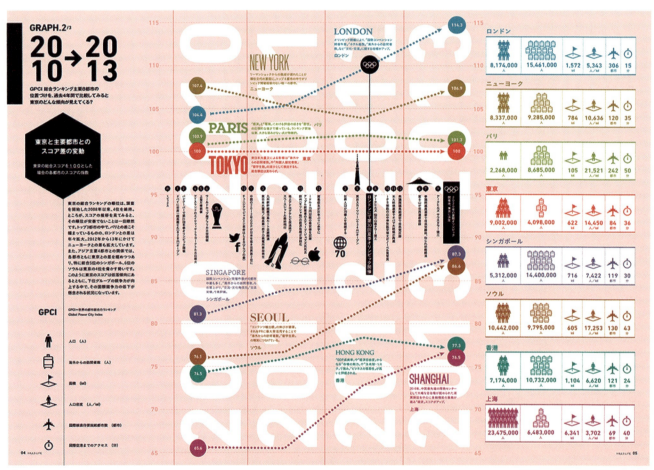

图 2-2-15 世界城市综合实力信息图表 / 作者:碗图形设计工作室(Bowlgraphics)
(来源:Nigel Holmes. INFOGRAPHICS DESIGN[M]. Santa Rosa, California: Gingko Press, 2021.)

四、实践程序

1. 理解课题

通过线上、线下多途径调研，挖掘有研究意义的热门社会问题，了解其背后的成因、现状与影响，加深对选题的理解。

2. 前期调研

通过查阅与选题相关的文献资料，并对相关优秀设计作品进行调研和赏析，收集相关基础数据和信息，为设计实践准备充实的基础资料。

3. 设计定位

结合前期调研所得资料，梳理设计思路，确定作品的受众人群、呈现形式等，制订设计策略，明确设计定位。

4. 草图发想

建立思维导图，利用头脑风暴等方法，绘制信息的初步草图，可尝试用不同的视觉符号与表现形式；梳理作品的基础构图与排版方式等。

5. 设计深化

从设计草图中选择可行性方案进行设计深化，注意作品的整体视觉效果与信息内容层级，兼顾信息内容与视觉创意。

6. 设计完成

全面跟进设计进程，评估设计创意、信息传递等是否与课题主题、设计定位等相符合，进一步修订细节并完善作品。

案例1 《塑食链》信息可视化设计

如图2-2-16"塑食链"，由于人类活动的侵害，大量塑料垃圾进入了海洋食物链。海洋塑料垃圾不仅直接破坏海洋的生态环境，也间接危害人类自身安全。

理解课题：地球上，每年都有数以亿计的海洋动物被塑料垃圾杀死。人类使用过后丢弃的塑料袋和塑料瓶，都是海洋微塑料的来源，在其"粉身碎骨"之后，又爬上了人们的餐桌，看不见，摸不着，自食其果。海洋塑料垃圾不仅直接破坏了海洋的生态环境，也间接危害了人类自身的安全。"塑食链"意在警示人们，减塑已经刻不容缓。

前期调研：以"海洋塑料污染"为关键词，查阅相关的社会报道与研究资料，收集相关的基础数据，以思维导图的形式整理归纳与海洋塑料污染相关的内容，为设计实践步骤提供充实依据。

设计定位：结合前期调研所得资料，进行色彩、构图、创意、视觉符号、设计风格等方面的分析，明确设计定位。受众设定为青年学生，用于校园的海洋塑料污染科普，主图使用插画形式，将现实中受到塑料垃圾影响的生物图形化，视觉表达直观且触目惊心，表现塑料垃圾对海洋生物的深刻影响。

草图发想：根据调研内容，绘制初步草图，梳理作品的基础构图与排版样式。在色彩方面，作者选择以海洋蓝和侵害红为主色调，均有其象征意义。蓝色象征自然、海洋、自由，海洋生物和水图形均使用蓝色调；相对应地，红色象征非自然的、有毒的塑料用品和人类的危害活动。

在构图方面，运用海浪形曲线对画面进行分割，将画面分为上、中、下三大部分，三部分互为因果，存在着内在联系。上部内容为塑料垃圾的分布、分解时间及对海鸟的危害；中部为主视觉层级，主要内容为塑料垃圾对海洋生态的破坏；下部内容为塑料垃圾对人类的危害（图2-2-17）。

信息可视化设计
INFORMATION VISUALIZATION DESIGN

图 2-2-16 《塑食链》信息可视化设计过程图 1/ 作者：陶雨筱 / 指导老师：崔华春

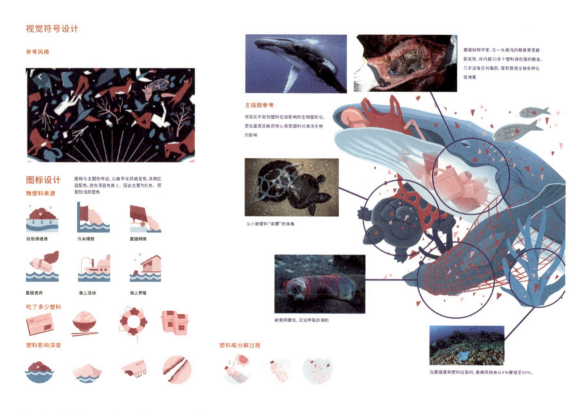

图 2-2-17 《塑食链》信息可视化设计过程图 2/ 作者：陶雨筱 / 指导老师：崔华春

第二章
信息可视化设计实训

设计深化并完成：从设计草图中选择可行性强的方案进行深化，梳理信息内容层级，刻画插图的细节与质感，采用图标设计的形式表现海洋中微塑料的多种来源、塑料瓶的分解过程，以及塑料影响深度等，进一步科学完善作品的整体视觉效果（图2-2-18）。

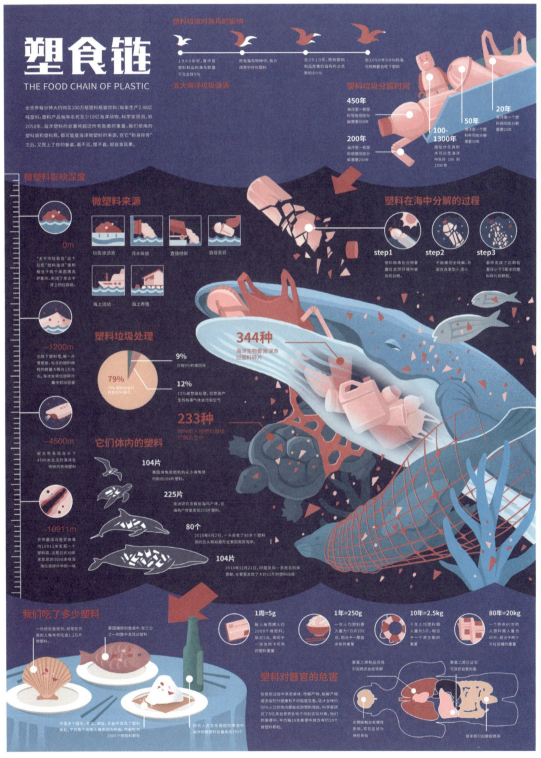

图2-2-18 《塑食链》信息可视化设计过程图3/作者：陶雨筱/指导老师：崔华春

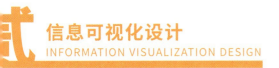

案例 2 《中国速度 VS 中国环境》系列信息图表设计

该设计是基础建设和建筑垃圾对生态环境影响的关系信息图表，以相关政府部门为目标受众。近几年我国基础建设不断完善，促进着各地的紧密联结和经济的腾飞。但是，基建项目施工过程中对当地生态的破坏不容小觑，随之引发各种环境问题。因此，如何平衡好"中国速度"和"中国环境"的关系是需要引起人们重视的问题，相关部门在基建规划阶段就要将保护生态环境纳入考量（图 2-2-19）。

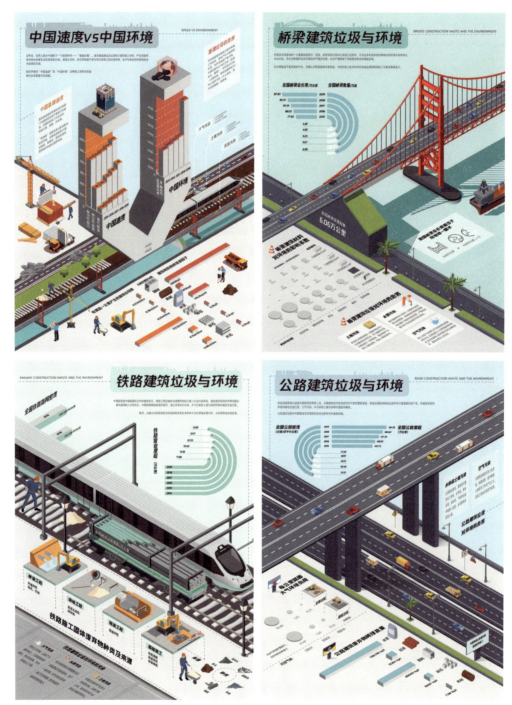

图 2-2-19 《中国速度 VS 中国环境》信息图表设计 / 作者：王露露、张佳燕、张慧婷 / 指导老师：崔华春

主图表的画面中心以对比方式，将中国速度和中国环境两个大主题置于"V"的两侧，以橙色代表中国基建速度，以红色代表基建垃圾的危害。同学们以图文结合的方式展示基建过程中对环境造成的污染：大气污染、土壤污染、河流污染，并辅以具体内容的详细说明。并以《桥梁建筑垃圾与环境》《铁路建筑垃圾与环境》《公路建筑垃圾与环境》为子命题进行信息可视化设计。

前期调研：充分调研我国基础建设工程、建筑垃圾、环境保护相关的数据与理论内容，分析相关问题，构建信息可视化设计的整体框架。

设计定位：依据前期调研内容进行创意分析，受消费主义影响，在设计风格方面选择潮流、个性的视觉形式。

草图发想：梳理信息海报的具体内容与版式布局，确定2.5D的插画风格和图文结合的表现形式。结合柱状图、饼状图等图表数据，表达基建过程中产生的建筑垃圾和对环境造成的危害，如大气污染、土壤污染、河流污染等具体内容。

设计深化：对设计方案进行设计深化。以《中国速度VS中国环境》为例，设计师以对比的方式，将中国速度和中国环境两个大主题进行对比呈现。左侧中国速度，是桥梁、高铁、道路等基建工程建设中的场景，柱状图展示的数据是三者的里程数随年份的变化，突出中国基础建设发展速度之快。右侧中国环境，展示完工后环境受到破坏的场景。柱状图代表高铁建设过程中的碳排放量随年份的变化关系，突出基建过程对环境所造成的危害越来越大。

设计完成：全面跟进设计进程，细化完成《桥梁建筑垃圾与环境》《铁路建筑垃圾与环境》和《公路建筑垃圾与环境》等系列信息图的设计。

第三节　项目训练三——公共空间的作用与意义

随着城市化进程的加快，公共空间已经成为当今社会生活中不可或缺的一部分。在很大程度上，公共空间的信息设计体现了一个城市的发展水平和文化水平。以公共空间为专题的信息可视化设计，可以拓展学生的设计维度，提升其综合创新设计能力。

以公共空间为主题的信息可视化设计，一方面，以图表形式向公众展示空间中的城市精神、历史底蕴、人文艺术、科技发展等多领域面貌；另一方面，运用现代科学技术手段，将信息可视化设计与空间主体相结合，多维、立体、全方位地对公共空间进行设计，无论是以文化教育信息传播或精神情感交流为主的科技馆、艺术馆，还是以物质信息交流为主的商业展示空间，都是以传达信息为主要目的的公共空间。

一、课程概况

1. 课程内容

以幼儿园、机场等公共空间为设计对象，进行与公共空间有关的信息可视化设计。

2. 训练目的

通过理论学习与设计实践，了解公共空间中存在的问题、设计观点及解决方案，并对其进行信息可视化设计。首先从对优秀案例分析入手，培养学生的设计兴趣和能力。通过以不同种类公共空间信息可视化的课题实践，使学生掌握公共空间信息可视化设计的步骤和方法，提升学生对相关数据及观点的梳理能

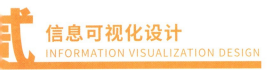

力，对空间结构及元素的创意构思能力。

3. 重点和难点

重点是使学生明晰公共空间信息可视化中的信息结构搭建、元素提取与创意方法。难点是如何对三维空间内容进行清晰呈现，并将态度、观点可视化。

4. 作业要求

（1）以个人为单位分析案例作品特色，理解优秀设计思路，领会空间信息可视化的设计和表现方法。

（2）3~5人成组，以幼儿园或机场等场所为设计对象，明确设计目标、设计对象，通过设计清晰呈现空间维度、价值或问题，并表达设计者的观点。

（3）电子原稿刻盘提交。电子文档要求：尺寸不限，jpg格式，300dpi精度，并附整体设计说明（word格式）。

二、设计案例

1. 大师设计作品

案例1　出国旅行准备

"出国旅行准备"是韩国信息图表设计师张圣焕，为疫情开放后准备出国旅行的人设计的"指导手册"。设计之时因新冠疫情而关闭的海外旅行之门正在慢慢打开，因长时间无法到海外旅行，人们难免在准备的过程中会有所遗漏。张圣焕在信息图中梳理了包括从签发护照到办理登机手续以及到达当地住宿所需的各种流程，使人们可以更有条理地进行准备。设计以飞机剖视图为主图，色彩明快、清晰明确、一目了然（图2-3-1）。

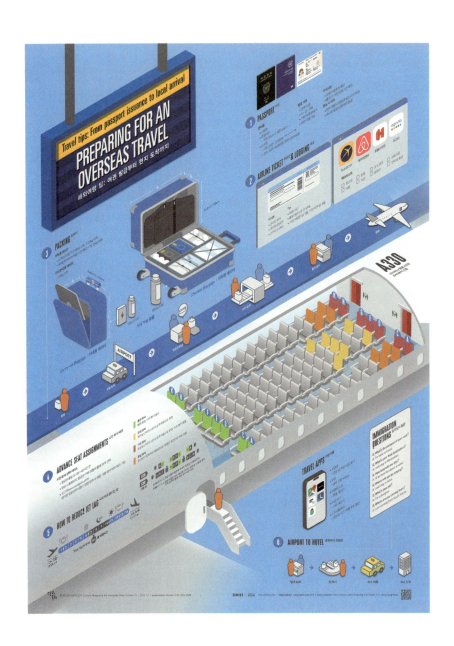

图2-3-1　出国旅行准备／作者：张圣焕（来源：王绍强，谭杰茜.信息设计：读图时代的视觉语言[M].广州：广州三度图书有限公司，2021.）

案例 2　细分公寓居住（Subdivided Flat Living）

中国香港是世界上最昂贵的房地产市场之一。《华盛顿邮报》的制图团队通过"窥视"一个典型的细分公寓内部，分析了与公寓有关的内部结构、租金价格、空气流通情况等信息，为人们呈现了低收入者在中国香港细分公寓的居住条件和生活方式（图 2-3-2）。

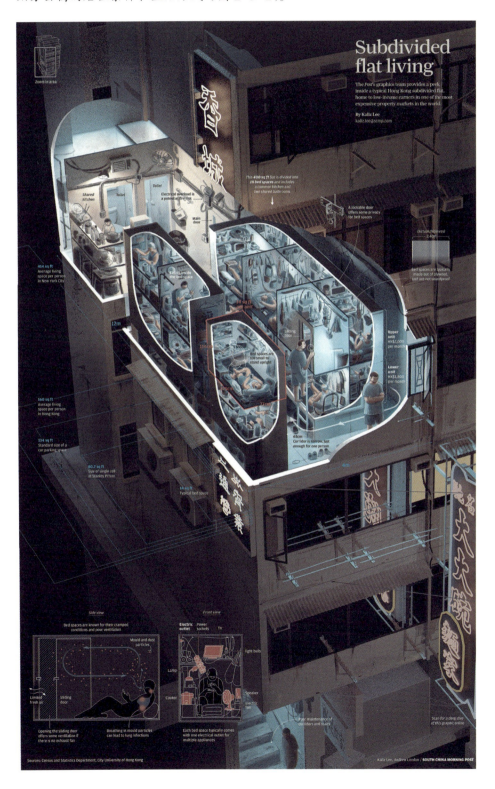

图 2-3-2　细分公寓居住
（Subdivided Flat Living）/
作者：卡利兹·李
（来源：谭卫儿主编. 南华早报 [N].
南华早报出版有限公司.）

信息可视化设计
INFORMATION VISUALIZATION DESIGN

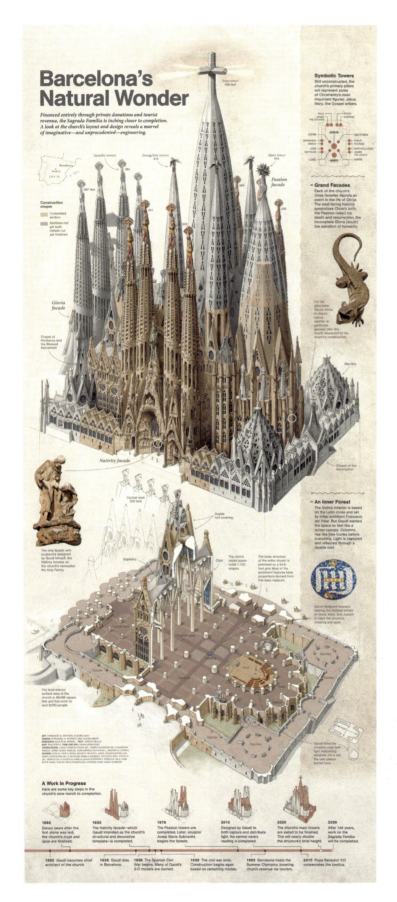

案例3 巴塞罗那圣家族大教堂

巴塞罗那圣家族大教堂是西班牙文化的代表,不仅是进行宗教行为的公共空间,更是一个艺术殿堂。费尔南多·巴蒂斯塔在图表中不仅展现了巴塞罗那圣家族大教堂的外观和不同时期的建造情况,对于教堂内部空间极具特色的艺术元素和雕塑,作者也进行了标注和解释(图2-3-3)。

图2-3-3 巴塞罗那圣家族大教堂 /
作者:费尔南多·巴蒂斯塔
(来源:张毅,王立峰.信息可视化设计[M].重庆:重庆大学出版社,2021.)

案例4 光，再次照耀

该信息图表以2004年欧洲杯决赛的球场——光明球场为设计对象，详细介绍了球场的空间功能区以及四组进入决赛的国家足球队。以环绕式结构构图，将新球场与葡萄牙其他的球场进行对比，右侧展示了欧洲杯所使用足球的材质等信息，设计图整体画面结构清晰，色彩饱满响亮，信息呈现一目了然（图2-3-4）。

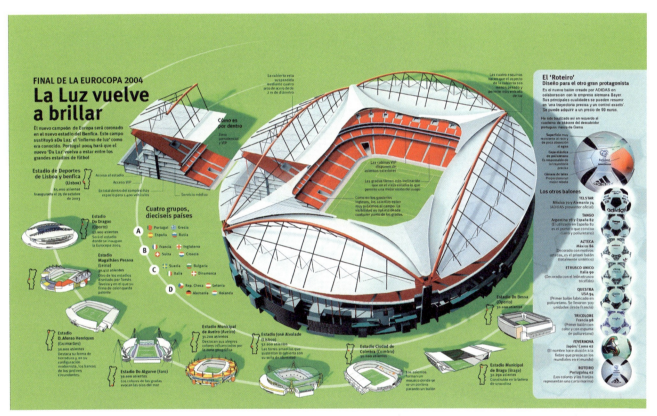

图2-3-4 光，再次照耀（La Luz vuelve a brillar）/作者：朱利安·德·贝拉斯科
（来源：钟周，等.信息可视化设计[M].北京：电子工业出版社，2022.）

案例5 泰坦尼克号

泰坦尼克号是游轮尺度和豪华的代名词。在当时，这艘船是世界上最大的移动人造物体，也是爱德华时代工程的壮举。在泰坦尼克号沉没100周年之际，西蒙·斯卡尔为南方早报设计了相关信息可视化图形，通过爆炸图的形式，向观众展示了泰坦尼克号的内部空间结构、发动机结构以及航行路线等信息（图2-3-5）。

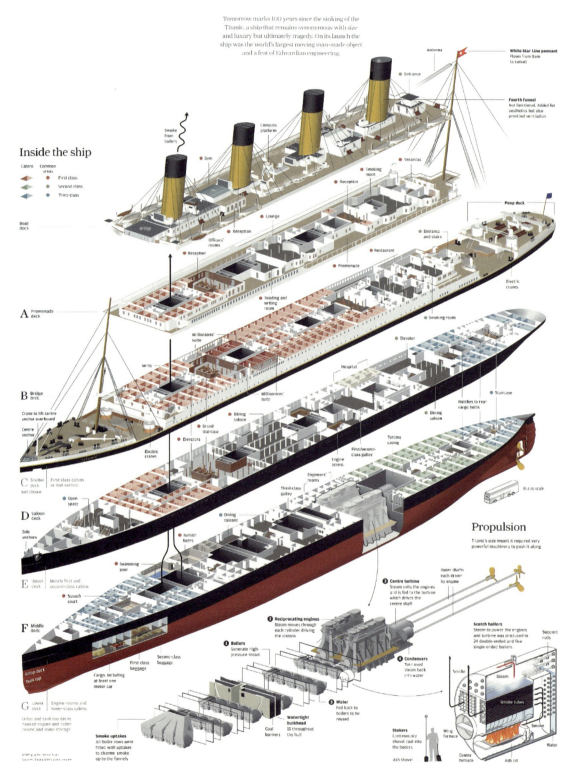

图 2-3-5 泰坦尼克号 / 作者：西蒙·斯卡尔
（来源：张毅，王立峰.信息可视化设计[M].重庆：重庆大学出版社，2021.）

2. 学生作品

案例 1　萌动——无锡市幼儿园户外活动设施信息图鉴

为了使人们能更深入地认识幼儿园户外活动设施的职能和意义，更好地选择与利用这类活动设施，作者以无锡市幼儿园户外活动设施为主要研究对象进行信息可视化设计。设计者围绕幼儿园户外活动设施与环境的关系，对各活动区域的相关信息进行说明。《萌动》在色彩上采用能够使人们感到欢快轻松的黄色、蓝色、橙色为系列配色，采用 2.5D 的扁平绘图形式，整体设计清晰流畅、富有童趣（图 2-3-6）。

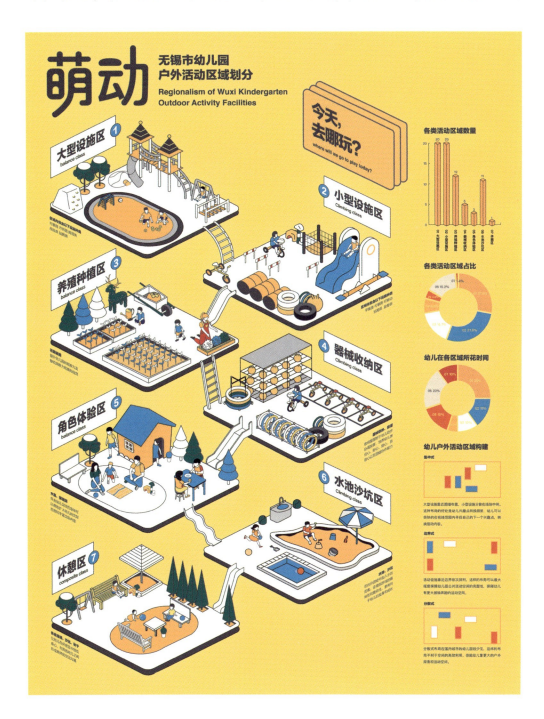

图 2-3-6　萌动 /
作者：张译月、赵慧娜、张颜静、刘梦 /
指导老师：崔华春

三、知识点

1. 公共空间的分类

公共空间按社会属性来讲是指城市中面向公众开放使用并为公众提供各种功能活动的空间。公共空间在城市中涉及范围很广，按照空间功能可分为居住型、工作型、交通型和休憩型等公共空间。其中居住型公共空间包括社区、绿地、儿童游乐场、老年活动中心等；工作型公共空间包括有生产属性的工业园区以及有工作属性的市政广场、市民中心、商务中心等；交通型公共空间更为广泛，主要包括城市入口（如车站、码头、机场）、交通枢纽（如立交桥、过街天桥、地道等）、道路节点（如交通环岛、街心公园）、通行性空间（如商业步行街、林荫道、湖滨路）；休憩型公共空间包括休憩和健身场所（如城市博物馆、中央公园、绿地、度假中心、水上乐园）、商业娱乐（商业街、商业广场、娱乐中心等）。公共空间作为社会化的场所，面临的服务对象涉及不同层次、不同职业、不同种族等，因此在设计中需要注意根据不同的空间和不同空间的服务对象来选择适当的设计方法和形式。

2. 交叉领域的探索

以公共空间为主题的信息可视化设计往往不能单纯用文字或者二维图形去表达，特别是在需要展示某些立体甚至庞大的空间时，需要从多维角度去思考，如何将信息更加全面、准确地传达给观者。

公共空间类信息可视化设计的重点是对多维度信息的处理，设计师可将繁杂的空间结构模型化、虚拟化，选取最具代表性、最佳的表现视角及比例呈现。另一方面，该类设计往往涉及空间中多个学科和领域的知识，需要设计师对其深入理解，从而选择最适当的表现形式。如在《细分公寓居住》这一作品中，作者除了表现建筑内的空间结构，还需对空间内的空气流通方式有所了解，这样才能保证信息可视化图表内容的完整性和准确性。

3. 多维智能的介入

互联网语境下，公共空间可视为一定空间中个体之间相互影响、虚实相融的复杂系统。所以，公共空间并非只是空间形式，同时也是一种信息交互方式。信息可视化设计在展示空间中表现为结合展示设计、用户体验设计等综合概念，围绕观众体验展开设计，从观众感官（视觉、听觉、嗅觉、触觉）、心理、民俗、风俗习惯等出发，让观众在身心愉悦的环境中接受展馆所传递的信息。

当下多媒体和虚拟现实技术使得人们在这种体验性方式中所触及的范围，超越了一般展示方式所能够传播的信息，拓展了现代展示所追求的"体验性"与"参与性"等互动式传播方式的潜能。

四、实践程序

1. 理解课题

本课题针对以机场和幼儿园等为代表的公共空间进行信息可视化设计实践。首先，通过调研了解人们对相关空间的信息需求；其次，通过对经典案例的赏析明确公共空间主题与符号信息之间的关系，分析不同主题下空间信息可视化设计的独特性。在进行设计时，应明确信息设计目标群体，主题应符合受众对特定空间的信息需求，设计应符合目标群体的审美特征和阅读习惯。

2. 实地调研

调研可以从两个方面入手，一是选择机场或幼儿园进行实地、网络调研，对相关人员如幼儿园老师、家长，机场工作人员、旅客等进行访问，并进行拍照和文字记录；二是对异地的机场或幼儿园进行网络调

研；三是通过数据平台进行理论梳理和数据整理。通过感性认知和理性分析确定设计主题、设计思路，厘清信息层级等。

（1）草图发想

通过头脑风暴等发散思维方法进行草图发想，明确信息可视化图标的设计形式、信息层级及特征。

（2）设计深化

结合相关信息的内容、导师指导意见等，进一步细化和深入，完善设计方案。

（3）设计完成

对设计方案进行最后修订，对成稿进行规范化整理并提交。

案例1　演出还在继续

"演出还在继续"信息图表以香港的油麻地戏院为设计对象，油麻地戏院是历经两年，耗资1.8亿港元的翻新工程，于2009年改建为粤剧场地。

该信息图表的目标受众是剧场观众，作者运用解构建筑的手法，以爆炸图的形式，将戏院建筑的内部空间结构、功能区域清晰地展现在观众面前。次级信息则展示了戏院的地理位置、历史，粤剧需要用到的乐器以及妆造等相关信息（图2-3-7）。

案例2　艺塑兴航——北京大兴机场概况与公共艺术分布的信息可视化设计

设计定位：作者通过网络调研，进行设计主题的定位。该设计信息图是为了传达大兴机场的公共艺术内容，旨在让机场乘客能有效、直观、快速地了解大兴机场及其公共艺术作品的信息，实现让乘客更全面、更具针对性地了解机场中的艺术品，从而进一步推动机场文化的宣传。

"艺塑兴航"系列设计分为三部分：第一部分是机场概况与公共艺术分布内容；第二部分对大兴机场的艺术景观空间、设计团队及公共艺术作品材质等进行详细分析；第三部分将国内外机场公共艺术概况信息进行对比分析。

设计调研：明确设计主题后，小组开始进行全面调研，收集信息，同时根据各层次关系梳理相关信息，并通过思维导图清晰呈现系列作品中需要展示的内容。

草图发想：通过发散性思维和头脑风暴的形式进行草图发想，明确视觉设计形式，统一设计风格，针对大兴机场的外形和内部空间造型进行多次尝试，并进行草图筛选。

设计深化并完成：根据老师的指导意见进行进一步细化和深入，完善设计方案（图2-3-8）。

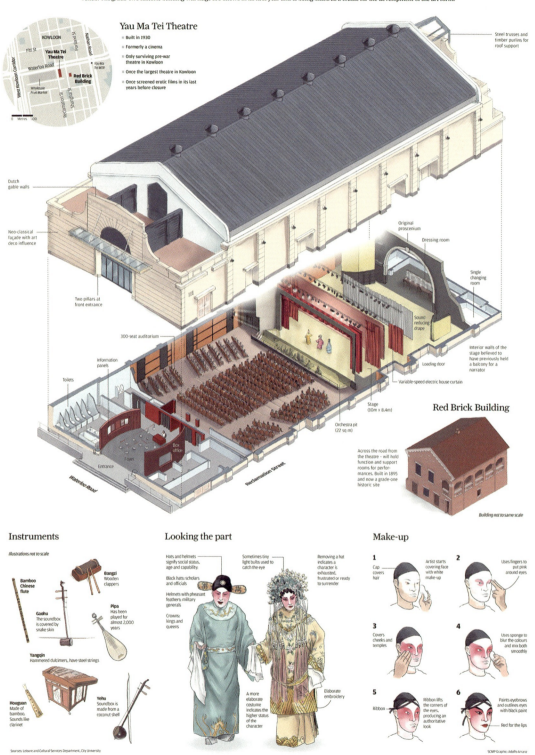

图 2-3-7　演出还在继续（The show goes on）/ 作者：阿道夫·阿兰兹
（来源：史蒂夫·布劳恩. 数据可视化：40 位数据设计师访谈录 [M]. 桂林：广西师范大学出版社，2017.）

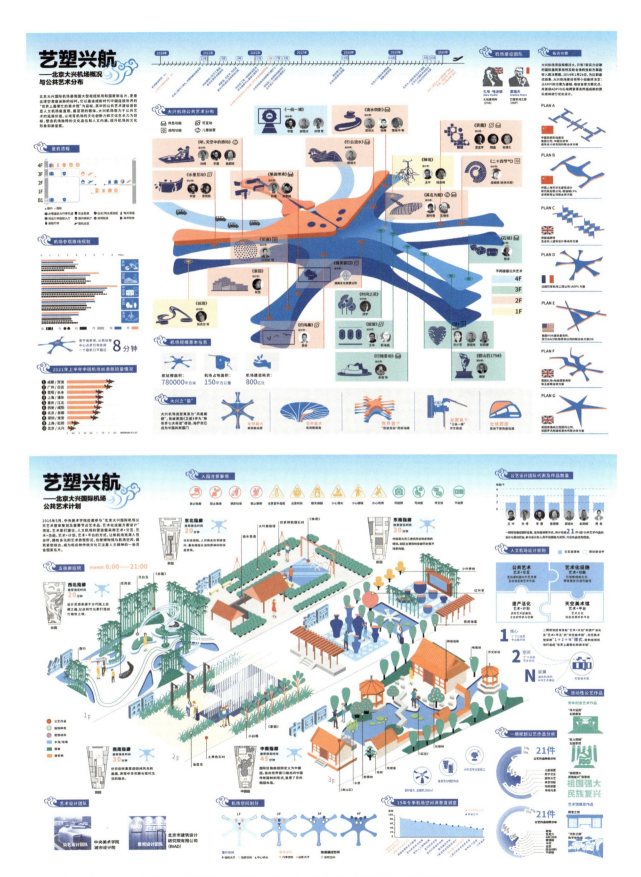

图 2-3-8　艺塑兴航 / 作者：关舒丹、陶雨筱、徐钰湄、梁隆浩、詹凯奇 / 指导老师：崔华春

信息可视化设计
INFORMATION VISUALIZATION DESIGN

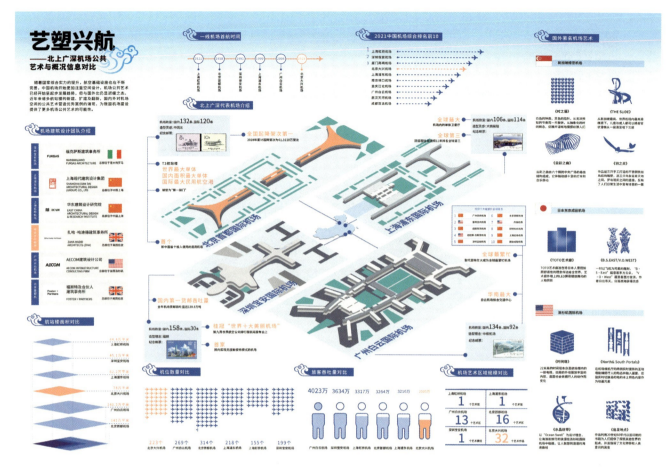

图 2-3-8 艺塑兴航（续）/
作者：关舒丹、陶雨筱、徐钰湄、梁隆浩、詹凯奇 / 指导老师：崔华春

第一节 /
功能之美——信息内容的传递

第二节 /
科学之美——真实世界的复现

第三节 /
数据之美——数字智能的交互

第三章
优秀作品
案例赏析

信息可视化设计
INFORMATION VISUALIZATION DESIGN

本章概述	本章从信息可视化优秀作品的功能性、科学性和智能交互性出发进行深度赏析,了解不同类型信息可视化设计的设计特点和创新途径。
学习目标	通过赏析优秀作品,厘清信息可视化设计的表现形式和需要掌握的工具和技术,将其综合运用于自己的信息可视化设计项目中,锻炼分析和解决问题的能力。通过自主对比不同的信息可视化设计理念,提高自己的审美能力,能够从信息设计的功能性、科学性、智能交互性三个层面出发,构建有创新性、前瞻性的信息可视化设计作品。

第一节 功能之美——信息内容的传递

就本质而言,可视化不仅是一种工具,更是一种媒介,它拉近了人们与信息之间的距离,使得信息能够更为高效地传播,更好地为人类服务。信息可视化设计的应用领域非常广泛,只要涉及数据与信息的分析、整合与传达的领域都可以用到信息可视化设计。信息可视化图表能使复杂问题简单化,以直观方式传达抽象信息,使枯燥的数据转化为具有人性色彩的图表,从而抓住阅读群体的眼球。

一、数据信息的直观表现

早在18世纪末期,科学家们就开始将统计图表等早期信息可视化技术应用于科学研究的数据分析之中。随着时代的发展和社会的进步,人们在科学研究和生产实践中获得了越来越多的科学数据。此后,随着20世纪计算机与互联网的诞生和普及,人类社会进入了信息时代,计算机与互联网给人类提供了全新的数据获取与科学计算的先进手段,使人类能够更为便捷地获取和处理数据,并通过分析数据去探索规律与发现未知。数据可视化围绕"可读、逻辑、可用"的目的传递信息,将枯燥烦琐的数据转为视觉性强的数据图像信息。纵观数据可视化的发展历程,人类对数据的需求由粗糙变精确,展现形式由一维到多维,数据类型由简单到复杂,应用领域由有限变丰富。

计算机技术与可视化工具在一定程度上为设计师省去了脚本书写的需求,在降低了数据可视化技术难度的同时,高度归纳了现有的各种形式的可视化图表供设计师选择和使用,既保留了数据图形的精确性,也给设计师带来了更多新的可能性。随着越来越多参与者的加入,数据可视化设计的表现形式与视觉风格也随之变得越发丰富多样化。数据可视化设计不仅仅是数据的展示,更是一种创意的表达方式。设计师可

第三章 优秀作品案例赏析

以通过图形、色彩等设计元素,结合三维、动态、代码等载体,为数据信息赋予独特的表现形式。

1. 随机生成的动态数据

数据生成艺术在计算机视觉研究领域正在被广泛使用,涉及计算机视觉艺术、图形学、音乐创作及绘画等领域。在此过程中,设计师通过运用计算机系统程序以及一系列自然语言的规则,通过一系列控制过程直接或是间接地创作出完整的艺术作品。在生成过程之中需要运用算法语言及代码,代码虽是通过艺术家或编写者主观创造,但其产生的艺术效果或执行结果却具有强烈的随机性。

这种随机性的生成算法还可以用于记录随时变化的数据。拜博尔(Byborre)工作室专为红牛活动设计了定制手镯,在织物内无缝集成传感器阵列。每个手镯由运动、温度和声音传感器集成,接收器网络从该传感器收集客人的个人数据以生成信息可视化图形(图3-1-1)。

图3-1-1 "Red Bull at Night"活动定制手环生成的信息数据 / 作者:拜博尔(Byborre)工作室
(来源:Wang Shaoqiang. PLAYFUL DATA[M]. SANDU,2018.)

信息可视化设计
INFORMATION VISUALIZATION DESIGN

在数字艺术研究领域，设计师们根据自己的创作方式、相关需求进行艺术创作。其本身的内在逻辑是掌握由数据编码——算法应用——观念输出的整套系统化的方法论。在此过程中往往采用种类繁多的数据、数组、大量的条件语句和逻辑用词，使得数字编码艺术呈现出密集性、可变性的特征。

如图3-1-2为费代丽卡·弗拉加潘（Federica Fragapane）根据数据模型生成的移民路线图，通过圆形面积大小可以直观看到各个国家及地区移入/移出的人数变化（图3-1-2）。

图3-1-2　全球移民人口变化图/作者：费代丽卡·弗拉加潘（Federica Fragapane）
（来源：Katie Drummond. WIRED[J]. Condé Nast Publications.）

第三章 优秀作品案例赏析

2. 数据的规律化整合

对数据的规律化整合呈现也是数据可视化的重要特征。通过数据的阵列、排布不仅可以揭示数据背后隐含的信息,而且还可呈现高度的形式美。例如,冲积图(Alluvial Diagram)的运用能够很好地展示分类数据之间的流动、关系和交互。冲积图最初是为了表示网络结构随时间的变化而开发的。鉴于其视觉外观和对变化数据的流动强调,冲积图为数据分析人员和决策者提供了一种简单而有力的工具,通过规律化的视觉呈现让人们可以更好地理解分类数据的复杂关系。图3-1-3是设计师阿莱西娅·穆西姆(Alessia Musìo)对意大利地区饮用水取水量的信息设计作品,通过冲积图表现了意大利地区用于饮用的取水量。可以看到过去30年来,可用水量减少了20%。湖泊和河流的水位已达到历史最低点,供水网络的损失超过40%,该国的储水量也越来越少。

3. 数据与图形的有机结合

信息可视化是将原本复杂的信息和逻辑关系通过图形客观、准确地表达出来。图形的美观性和趣味性可以吸引读者的注意力,而图形表现出来的信息与逻辑关系会使内容更容易被读者接受。将数据与图形进行有机结合,能够让读者获得轻松阅读的体验,进而更好地接受信息。例如来自设计师玛丽亚·布布利克(Maria Bublik)的实验数据可视化印刷品,致力于解决人类入侵原生态自然环境,并

图3-1-3　意大利地区饮用水取水量／作者:(意)阿莱西娅·穆西姆(Alessia Musìo)
(来源:Giovanni Francavilla. Il Libero Professionista Reloaded[J]. Il Libero Professionista.)

信息可视化设计
INFORMATION VISUALIZATION DESIGN

引发生态破坏的问题。设计图是关于"珊瑚礁白化"这一全球性问题的视觉解读,图形源自珊瑚礁的形状和结构,在珊瑚的顶端结构清晰的相关数据信息,如海洋的浮生物(图3-1-4)。

二、知识概念的具象解说

信息可视化通常用于清晰、高效地传递晦涩难懂的知识、数据以及信息等,使观者能够快速了解。在

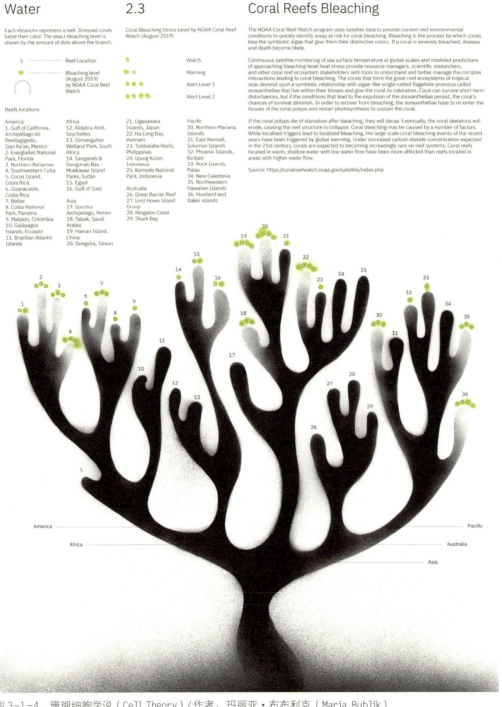

图3-1-4　珊瑚细胞学说(Cell Theory)/作者:玛丽亚·布布利克(Maria Bublik)
(来源:信息之美奖官网)

对知识概念进行可视化呈现时,主要工作为搜集与整理信息、理解信息并运用信息结构模型进行信息的关系表达。在搜集与整理信息环节,信息如果不是由设计委托方提供,就需要设计师自行搜集,这些信息可能来自互联网、书籍、考察、咨询问答等。严格来说,在此阶段搜集到的还不能完全算是可用性信息,而是一些多样庞杂的数据,因此必须对这些数据进行筛选和分类,在此基础上去理解和消化这些信息数据,彻底理解数据的含义指向、组织结构与变化规律,建构起能够表达信息结构关系的模型图,真正完成从庞杂数据到有用信息的转换过程。其中,最常用到的有层级式结构、导向式结构以及拓展式结构。

1. 层级式结构

层级式结构模型是一种用于统筹层级类信息和表达多层级信息关系的信息结构模型,类似于网页的层级式导航条。该结构模型又分为处理单一层级关系的阶梯形结构模型和处理多重分组层级关系的树形结构模型。阶梯形结构模型通常由多层元素堆砌而成,视觉目的简单而明确。结构模型的应用较为广泛而灵活,可用于多种类型的信息的处理,但具体的应用则需要结合信息的类型与数量进行设计表达。例如关于富士山的信息可视化设计作品,通过模块的面积大小来区分信息层级(图 3-1-5)。图中第一层级信息为富士山的海拔高度、温度以及风速等重要信息;第二层级信息记录了富士山列入世界遗产名录的时间、湖泊数量以及登山者的人数等;第三层级包含了富士山的动植物种类、景区纪念品价格等信息。

树形结构模型类似于大树的层级构成,从一个信息主点出发,衍生出多个分支,每一个分支对应一个信息支点,这些信息支点被固定在相应的树形框架之中,有序而直观。相较于阶梯形结构,树形结构更擅长于处理量多且层级关系相对复杂的信息。例如,设计师根据世界自然保护联盟(IUCN)提供的"红色名

图 3-1-5 关于富士山的信息可视化设计 /
作者:猫途鹰(tripadvisor)
(来源:猫途鹰(tripadvisor)官网)

录",使用两幅信息可视化海报展示了意大利濒临灭绝的鸟类和鱼类的物种。其中采用了圆环状树形图表对于每种动物的类目、危险程度和栖息地进行了清晰标明(图 3-1-6)。

2. 导向式结构

导向式结构模型简单来说是一种根据时间变化、逻辑顺序而产生的递进、推移、转换等过程的信息结构模型。导向式结构模型顾名思义就是运用各种具有导向和指示作用的图形、图标与符号将所要表达的信息串联起来,构建出一个完整的信息流程展示结构模型图。

如图 3-1-7 所示,设计师 Jing Zhang 为惠普公司绘制了有关技术的信息设计图,广泛涉及新的计算架构、新兴的安全技术、针对数据中心能源危机的大胆解决方案等。拥有自动驾驶汽车的智慧城市听起来像是科幻电影中的场景,但互联设备和数据的激增意

信息可视化设计
INFORMATION VISUALIZATION DESIGN

图 3-1-6 濒危物种的信息可视化 / 作者：米凯拉·拉扎罗尼（Michela Lazzaroni）
（来源：Luigi Albertini.《La Lettura–Corriere della Sera》[J]. CAIRORCS MEDIA S.p.A..）

味着我们比以往任何时候都更接近这一现实。对此，作者利用流程导向式的信息图，将车辆、工厂和企业之间的数据流动清晰展现出来，使观者了解到未来自动驾驶的实时服务和智能客户体验。

导向式结构模型在应用中除了表达信息在时间、位移变化上的单向结构外，还可用于表达循环结构和信息组之间的多向结构。

循环结构是单向结构的一种特殊形式，分为顺时针循环和逆时针循环两种形式，其中顺时针循环更符合受众的阅读习惯，同时，在循环结构中，信息点的所在处可通过加入序号的方式强化信息的序列感。例如图 3-1-8 展示了铜对欧盟循环经济的贡献，作者采用循环导向图表现铜在建造摩天大楼、车辆、房屋和其他重要物品中的作用，说明铜是循环经济的首选绿色材料。

多向结构的表达则还需考虑信息组之间是否存在如交叉、并列等关系，以便让信息在流程变化和关系组织之间有条不紊、清楚明确。在导向式结构模型中，各种指示不同方向的箭头和导向线最为常用，也是后期设计表达的关键点所在。

3. 拓展式结构

拓展式结构模型，是指围绕一个信息中心，通过信息拓展来表达信息分解后的分支信息与中心信息关系的一种信息结构模型。拓展式结构模型可以分为发散结构、中心结构和重心结构三大类型。其中，发散结构和中心结构是一种基于发散式思维所得到的结构模型框架，主要用于表达中心信息与分支信息之间的关系，而二者的不同点在于发散结构强调的是分支信息，而中心结构要突出的则是中心信息，因此，在具

第三章
优秀作品案例赏析

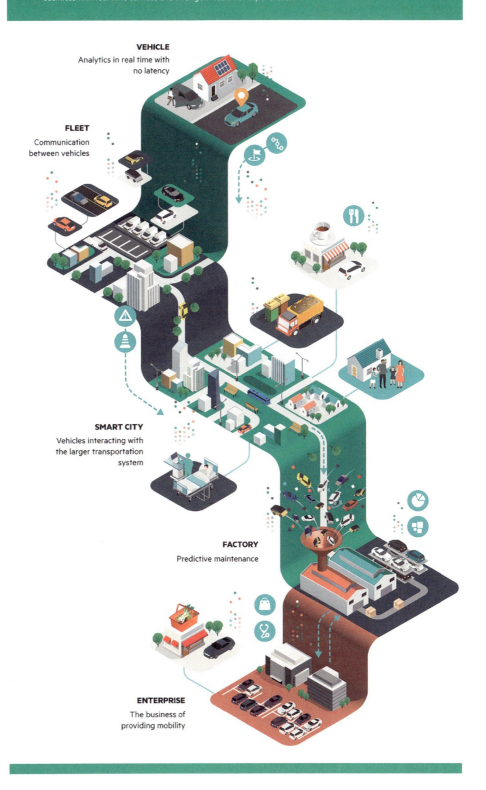

图 3-1-7 未来的城市 /
作者：（美）Jing Zhang
（来源：我们与色彩（WE AND THE COLOR）官网）

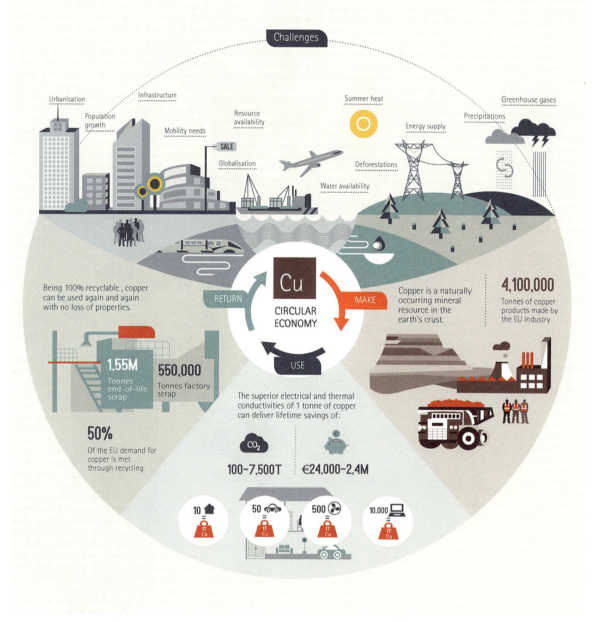

图 3-1-8　铜对欧盟循环经济的贡献 / 作者：杰夫·德雅尔丹（Jeff Desjardins）
（来源：Jeff Desjardins. SIGNALS: The 27 Trends Defining the Future of the Global Economy[M]. Hoboken: Wiley, 2021.）

体表达的时候可用一些导向元素,例如箭头,来强化二者的区别。如图 3-1-9 所示是马克斯·库力奇(Max Kulich)为德国流行科学杂志《P. M. Magazin》创作的猎鹰 9 号太空火箭爆炸信息图,通过分解 3D 渲染和透视渲染来展示火箭中的机械元素和功能,为中心结构设计模型。

而重心结构则更擅长于表达分解类信息,把要分解说明的对象作为信息重心点,用连接符号将需要解说的信息与解说对象有机联系起来,形成一个完整的重心结构。例如,图 3-1-10 是兰迪·克鲁姆(Randy Krum)针对"迪士尼所拥有的公司"这一问题设计的信息海报。在重心结构模型中,信息重心点可为解说对象的全局或局部,或二者并存,允许有两个及以上的重心点出现,但要处理好重心点之间的关系。

在拓展式结构模型中,由于信息之间存在明显的依存关系,因此连接符号或图形设计就显得至关重要,需要在具备功能性的基础上,在视觉设计上与主题风格相匹配形成自己的设计风格。

4. 分组式结构

分组式结构模型,是根据信息、根据类型差异或不同角度进行分组表现的一种信息模型结构。分组式结构模型的表现形式较为多样,但都是为了更好地归纳和整合信息,同时突显不同组别信息之间的差异。因此,分组式结构模型更擅长于处理有共性和差异且数量较大的组别类信息。此外,分组式结构模型主要表达的是信息组之间并列与平行的结构关系。在实际表达中,信息组之间以并列的方式同时展现,以并存凸显共性,以对比彰显差异,但却又不产生任何交叉关系,因此在设计表达阶段需要注意信息组之间风格形式的统一与变化。

信息化时代,人们习惯以视觉方式获取信息和记

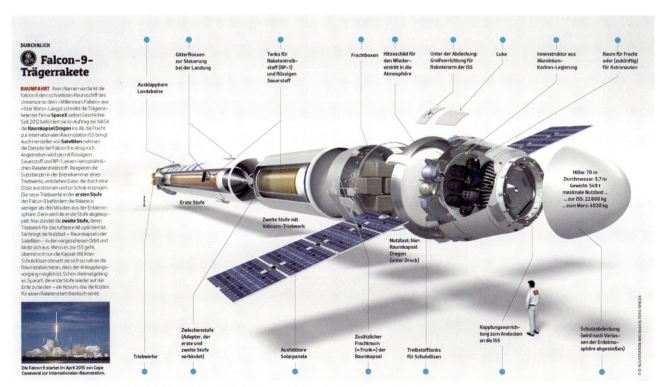

图 3-1-9 关于猎鹰 9 号太空火箭的信息可视化 / 作者:马克斯·库力奇(Max Kulich)
(来源:DPV Deutscher Pressevertrieb,《P. M. Magazin》杂志)

信息可视化设计
INFORMATION VISUALIZATION DESIGN

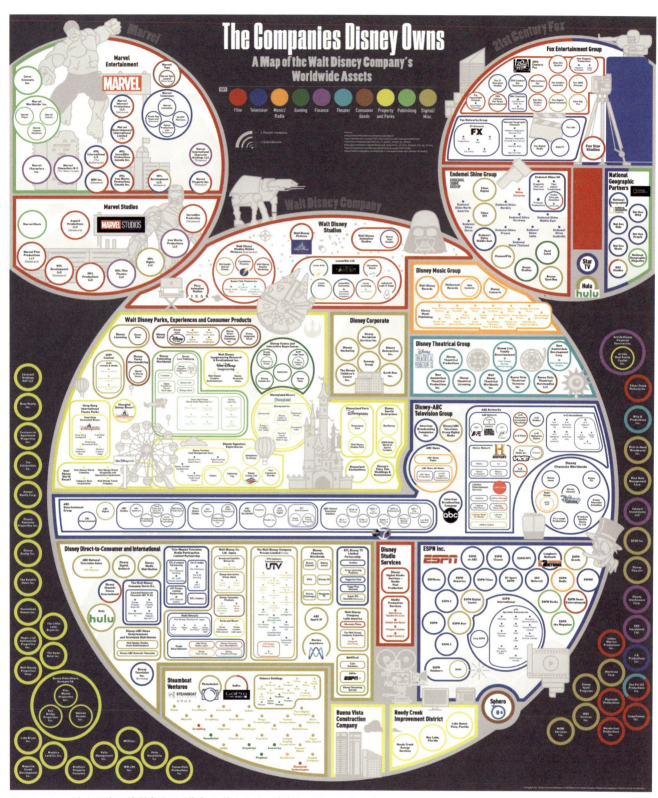

图 3-1-10 迪士尼旗下的所有公司 / 作者：(美) 兰迪·克鲁姆 (Randy Krum)
（来源：张毅，王立峰. 信息可视化设计 [M]. 重庆：重庆大学出版社，2021.）

忆信息。而信息可视化正是利用人类视觉所具有的胜过其他感官敏锐度的特点,将各色各样庞杂的数据与信息视觉化,并将其设计为与受众视觉习惯相匹配的可视化信息图。从认知角度而言,其有利于引导对知识的深入理解,形成正确判断,促进对知识的理解、记忆与应用;从情感角度而言,其有利于激发学习兴趣和求知欲望,促进学习的主动性;从社会角度而言,其有利于协调知识在社会中的传播与共享。

第二节 科学之美——真实世界的复现

信息可视化设计能够实现理性科学与艺术美学的协同表达,是传播科学的重要形式之一。随着人类科学技术文明的迅速进步,我们每天都在产生并暴露在令人难以置信的庞大信息和数据中,真实世界产生的信息量愈加冗余过载,接收与处理信息的成本与难度也在增加。从突发新闻到热门话题再到科学发现,信息可视化设计在主流媒体、社交媒体、各种机构中得到广泛应用,此类设计有助于将大量复杂的事实和数字高效实用地转化为视觉叙事图形,描述客观世界、构建知识图谱、传达想法或探索问题。

从可视化设计方法角度来看,信息可视化设计的科学之美表现为剧情性的逻辑表达和科学性的转译。情景营造式的剧情逻辑表达能够弥补一般数据信息转化中看不懂、接受弱、体验差的窘境。设计师可将自然科学世界的信息含量按知识层、结构层、视觉层、用户层的层次进行分类,将其转化为视觉要素,并构建为相互关联的、具有内在逻辑的活态剧情,为科学知识的高效传播提供设计支撑。

一、情境营造剧情性逻辑表达

信息可视化设计的核心是通过视觉元素的次序、构图和叙事,构建符合受众审美与视觉习惯的视觉画面,清晰表达一个事件或传递某种意义。设计师可依据真实数据信息,选用恰当的信息图表类型和综合的可视化手段,构建有逻辑有剧情的设计作品。

在大众传播领域,插画图表是更能吸引受众注意力的设计形式,例如博物馆科普、动态可视化或自然主题电影都有插画图表的表达。在信息化时代,一幅优秀的插画信息设计作品不仅能够有效呈现数据,更是一个组接数据分类、逻辑关系、阅读习惯和视觉体验的完整链条,体现出完美的层级和逻辑关系。

案例1 生态流动性——电动汽车

如图3-2-1名为"生态流动性——电动汽车"的信息海报,设计师通过运用创意图形插画及图表版式等视觉元素,以清晰直观的方式呈现了电动汽车在历史发展、使用状况和环境影响等方面的数据和信息。设计师将电动车辆的相关知识转化为情景剧情式的图像信息,色彩科技感和轻松感并存,视觉路线流畅,一目了然,使作品更加生动且易于理解。本设计是通过信息可视化设计构造现实情景的案例体现,充分展示了情景营造式的可视化设计表现方法的优势。

信息可视化设计
INFORMATION VISUALIZATION DESIGN

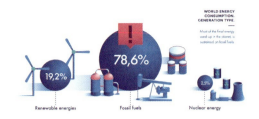

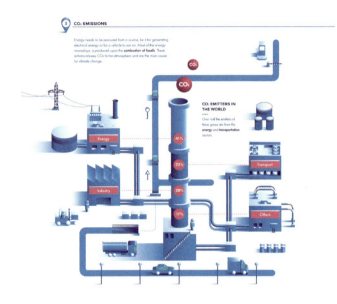

图 3-2-1　生态流动性——电动汽车 / 作者：巴勃罗·卡普里诺
（来源：Wang Shaoqiang. PLAYFUL DATA[M]. SANDU，2018.）

案例 2　未来钢铁

如图 3-2-2 为蒂森克虏伯欧洲钢铁公司未来战略信息图表海报，采用 2.5D 风格的插画表现了公司的绿色钢铁之路规划的三个具体步骤。图中结合大量文字信息，向观者详细介绍企业的发展战略规划。画面以浅蓝色为主色调，表现企业的科技与绿色理念，其中的重点环节与信息以亮黄色标注，进一步增强了画面的对比度，强调重要的信息内容。

110

第三章 优秀作品案例赏析

图 3-2-2　未来钢铁 / 作者：专业信息图形设计工作室（INFOGRAFIK PRO）
（来源：专业信息图形设计工作室官网）

案例 3　京都旅店指南

该项目是为了让外国观光客们更好地了解京都魅力而制作的海报。信息海报采用插画与图形设计相结合的形式，向不了解京都文化的外国旅游者介绍当地特色文化。设计师分别从饮食、起居等方面介绍京都旅馆的独特习俗，为观光客提供详细贴心的情景导览，帮助未接触过京都文化的外来游客直观轻松地理解日式旅店住宿的各种情景（图 3-2-3）。

111

信息可视化设计
INFORMATION VISUALIZATION DESIGN

图 3-2-3　京都旅店指南 / 作者：碗图形设计工作室（Bowlgraphics）
（来源：王绍强，谭杰茜. 信息设计：读图时代的视觉语言 [M]. 广州：广州三度图书有限公司，2021.）

二、生态自然科学性洞察反映

信息可视化设计是科学研究领域的重要方法之一，解析自然对象的内在结构、科学性质，将难以直接观察和接触的非表象信息转化为易于接受理解的直观信息，能够帮助大众更加便捷地接收科学知识，推进科学研究的进程。设计师可以在信息呈现的精确性与传播的高效性之间找到平衡点，实现信息接收者在不需过度思考的情况下，就能够看懂的可视化设计。

在可持续理念影响下，可视化设计在资源信息的收集反馈中日益受到重视。自然生态的信息可视化设计一般通过对数据结构的分析，对其知识图谱中的形态、色彩、纹样、文化内涵进行设计因子提取，并进行视觉转译，构建彰显生态自然主题特征的视觉设计。

案例 1 《隐藏的联系》微生物信息可视化设计

我们生活在一个微生物网络的世界，与无数不同的生物体交叉，微生物系统可能是现存最庞大、最复杂的生命，并且与自然界的其他生物相互作用。

第三章 优秀作品案例赏析

如图3-2-4，该作品目的是向大众展示人类肉眼所无法看到的微生物的科学信息，并揭示作为自然界最小的有机体——微生物，与各种植物、动物、人类、环境和行星之间的联系，向观众展示了这种相互联系的深刻性和复杂性。设计师在分析大量科学知识与数据基础上，以绿色代表微生物，通过简洁准确的线条、插画和数据图表等视觉语言，清晰直观地展示了微生物在自然界中的传播轨迹。

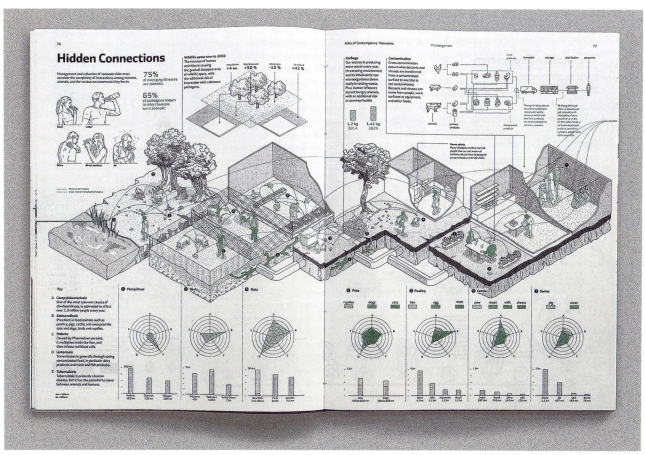

图3-2-4 《隐藏的联系》微生物信息可视化设计／作者：艾丽卡·齐波利、塞莱娜·里扎迪尼、保拉·桑托罗
（来源：Juan Velasco, Samuel Velasco. LOOK INSIDE: Cutaway Illustrations and Visual Storytelling[M]. Berlin: Gestalten, 2013.）

案例2 好奇号火星探测器信息图

如图3-2-5，设计师以科学理性的设计风格，将好奇号火星探测器的相关数据与科研成果进行视觉转译，向大众科普好奇号火星探测器项目的相关内容与科学成就。海报以棕红色为主色调，符合火星探索的项目风格，是对人类重大科学探索项目成果的完美设计表达。

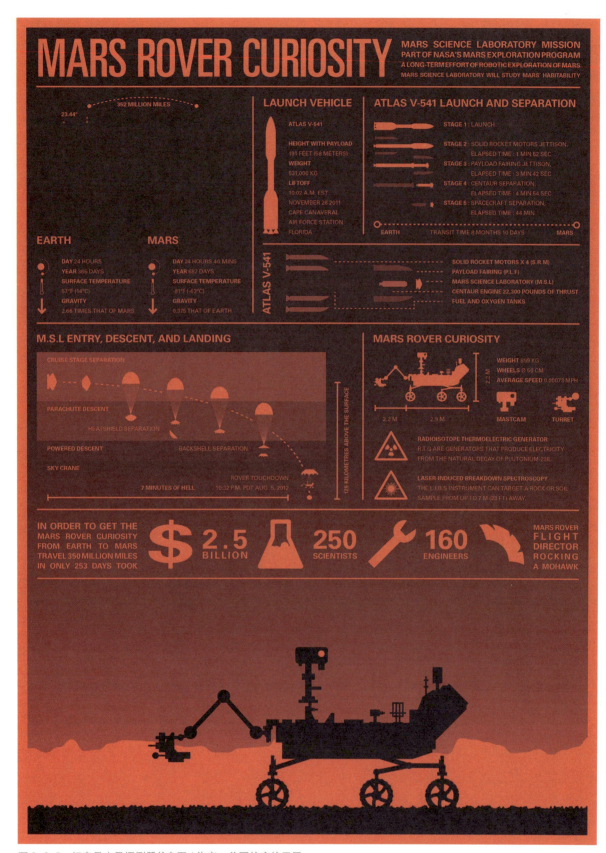

图 3-2-5　好奇号火星探测器信息图 / 作者：美国航空航天局
（来源：美国航空航天局官网）

第三章 优秀作品案例赏析

案例3　韩国医学发展信息可视化设计

该作品以2010~2020年用户数据为基础，运用创意化的图表设计展示韩国医学的相关数据信息。信息可视化设计不仅能展现客观事实，而且也是面向未来的指南针，人们渴望通过数据与分析判断趋势与未来。设计师以客观的数据信息表现韩国医学的发展现状与医学价值，希望提升韩国医学在未来的积极作用。设计师将传统的平面化折线图进行立体化的创新表现，增强了统计图表的视觉表现力，展示了对韩国医学的未来发展潜力的肯定与期许（图3-2-6）。

信息可视化设计的科学之美源自客观信息层的真实性和设计表现层的逻辑性，信息可视化设计形式有利于帮助人们在海量信息中精准接收有效信息，提高科学文明知识理论的传播效率，能够为复现真实世界的庞杂信息和传播人类科学研究成果提供设计学范畴下的支持。

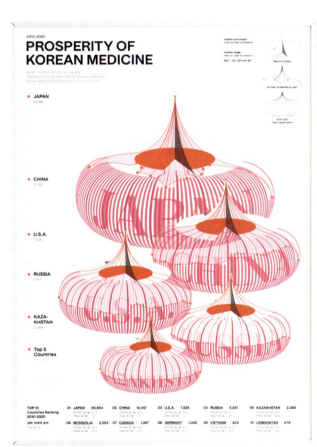

图3-2-6　韩国医学发展信息可视化设计/作者：文基燮
（来源：亚洲设计奖（Asia Design Prize）官网）

第三节　数据之美——数字智能的交互

数字智能作为信息时代的新技术、新文化，正逐渐成为信息可视化交互设计不可或缺的一种存在。在大数据时代背景下，信息可视化设计需要设计师用智能科技手段掌握信息组织和数据呈现的方式，将信息处理的思想或技术应用在不同的信息媒介中。

一、静态信息动态化展现

动态信息可视化设计是基于静态信息可视化设计演变而来，主要应用在以网页、App 界面、大数据平台等为代表的交互媒介，是数字技术发展的必然结果。动态信息可视化设计区别于静态信息可视化设计主要体现在以下三方面。

第一是视觉传播元素的动态化。首先，动态信息可视化设计中的图形、色彩与文字等视觉设计元素在数字技术支持下以动态形式呈现，并呈现更多元的表现方式与视觉效果，大大提升了设计元素的表现力；其次，多媒体介入后形成了多途径合并信息传播渠道的力量，如视音频、动态技效与虚拟现实技术，极大地强化了信息传播的力度。

例如 YesYesNo 设计机构为 Nike+ 创作的"用你的脚步作画（Paint with Your Feet）"，此项目与 Nike Free Runt 2 城市包（City Pack）系列一起推出。使用从 Nike+ 设备捕提的 GPS 数据，跑步者可以用脚步来创建属于自己的个人动态绘画。Nike 将从跑步者处获取的两天内的数据整理并导入特定软件，根据具体的参数：跑步者的速度、规律以及独特风格，来创建跑者的专属图形，来自跑者自身数据生成的图形会被用在个性化鞋盒上（图 3-3-1）。

第二是传播媒介的动态化。信息可视化的传播

图 3-3-1　用你的脚步作画（Paint with Your Feet）／作者：YesYesNo 设计机构
（来源：安德鲁·理查德森.视觉传达革命：数据视觉化设计[M].吴南妮，译.北京：中国青年出版社，2018.）

媒介不再局限于各类静态媒体，网络、手机等无线传媒、光媒体等都已成为动态信息可视化设计的传播媒体，使得信息可视化对于表现信息的实时的变化与趋势成为可能。

例如，阿伦·科布林设计的《飞机航线图》，作者通过对航空交通数据管理的提取，生动展示了24小时内的航班线路图。科布林在其中嵌入颜色编码系统，通过色彩变化与航班线路的密集程度展现了航班班次的流动和调配。在实时线条的生成下，一个由航线数据构成的空间也由此产生。随着数据的变化，这个图形空间也如具有生命力般在生长。科布林借助数据为原型并加入艺术的表现手法，以另一种视角带我们重新审视动态信息"轨迹"图（图3-3-2）。

第三是动态信息可视化设计中的交互设计。如果静态信息可视化是一种受众被动的信息接受方式，而动态信息可视化就是在信息传播设计的基础上，增加了受众读图体验的互动环节，利用交互技术赋予受众主动获取信息的能力，推动受众主动参与到传播的过程中体验或操控信息的传播，感受其中乐趣。

例如科学传播实验室（Science Communication Lab）团队设计的探索海洋——交互式科学海报，获得2020年凯度信息之美全场大奖。这一交互式科学海报利用多点触摸屏，通过赫伯罗特航运公司的远征船向观众解释了复杂的海洋科学。细致的3D动画和丰富的数据可视化解释了海洋的全球进程，增进用户对海洋科学和气候变化的理解。这份海报共分为四张，用户可以通过语音评论轻松自学海报中的知识（图3-3-3）。

图3-3-2 飞机航线图 / 作者：阿伦·科布林
（来源：英国广播公司（BBC）官网）

信息可视化设计
INFORMATION VISUALIZATION DESIGN

图 3-3-3 探索海洋——交互式科学海报 / 作者：科学传播实验室
（来源：住宅美学编辑部 . 2020 年 IF 金质奖精选与获奖作品 [M]. 台北：品客国际股份有限公司，2020.）

第三章 优秀作品案例赏析

二、多通道感官刺激体验

"多通道感官设计"即"五感设计",通过人的五种感官渠道,为信息设计同时或依次传递信息提供实践基础。在认知心理学基础上,多感官设计会通过交互设计和多感官表达应用于信息设计上,使新时代的信息有了更多维度的展示。"多通道感官设计"可分为"视觉表达""听觉表达""触觉表达""嗅觉表达""味觉表达"和"联觉表达"六类。在信息可视化设计中,设计师将听觉、触觉、嗅觉、味觉转化为视觉符号,形成多通道、多感官的视觉体验。

多通道感官刺激体验中最为常见的是声音视觉化表达。在声音可视化中,交互技术为声音表达创造了先决条件,使得听觉表达成为可能。在进行声音可视化表达时应注意利用声音本体属性,使声音在设计中具备两个功能:其一,声音要具备功能性功能,使其成为实现有效沟通、增强互动体验的方式。例如北岛诗织(Siori Kitajima)设计的"心跳(Heartbeats)"网页,获得了2022凯度信息之美奖最佳个体奖。"动物心跳"是一个利用听觉表达的信息设计作品,五颜六色的动物图块以心跳的速度闪烁,单击图块可显示其心率、预期寿命等信息,动物的心跳通过设计既可见又可听。我们生存的世界每天有150多种动物灭绝,作者试图通过这些动物心跳、呼吸的声音,来唤醒人类,应尽我们所能来减缓动物灭绝的速度(图3-3-4)。

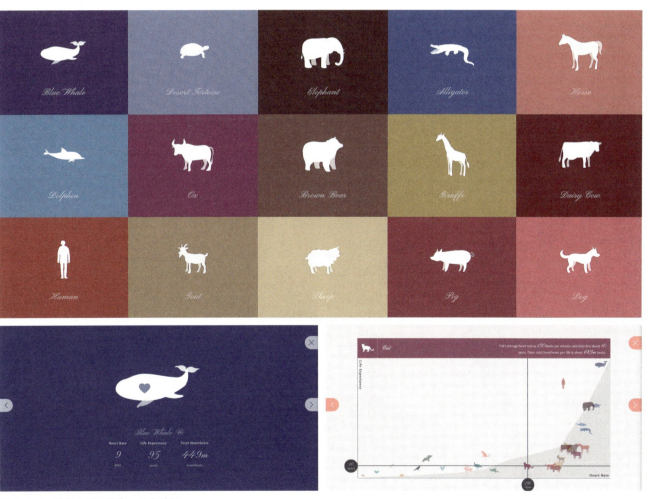

图3-3-4 动物心跳/作者:北岛诗织
(来源:凯度信息之美大赛官网)

信息可视化设计
INFORMATION VISUALIZATION DESIGN

再如，毛雪、郎佳宏、赖宁娟的声音可视化互动装置"ASHA-音色联觉"，该系列作品以不同类型的音乐作为原型，通过声波感知、旋律映射、情感联觉、音调提取四个维度，以色音联觉的方式，企望打破视觉艺术与听觉艺术的壁垒，实现"有色听力"的艺术效果。让音乐出彩，使色彩发声，在色与声交互交响的过程中，实现色彩与音乐融合演绎。此外，作为实时交互作品，观者可通过改变OSC界面与手动触发等方式进行二次创作，每一位观者可通过对音乐与色彩的同构联觉，随心所欲地创作出颠覆经典的、去中心化的音乐可视化个人作品，从而确立用户在虚拟世界的个人身份感与认同感（图3-3-5）。

图3-3-5 ASHA-音色联觉/作者：毛雪、郎佳宏、赖宁娟
（来源：2023中国可视化与可视分析大会艺术展览官网）

第三章
优秀作品案例赏析

除了具备功能性之外,声音在信息可视化设计中应具备的第二个功能是美学功能,即要促进"听觉审美意识"的作用。例如韩国设计师 Sook Ko 设计的记忆中的鸟鸣系列声音可视化信息海报,获得 A'Design Award 设计大奖。设计师把鸟叫声视觉化,将伸展的树枝和鸟羽毛的颜色相结合,为我们绘制出了不同种类鸟儿的叫声图谱。树枝伸展的范围表示声量的大小,枝叶的数量代表频率。中间如珐琅拼贴画般的圆形图案则是用声音图谱绘制软件 Cymascope 所生成的,不同的图形圈表示鸟叫声中的不同声部,充分展现技术性与艺术性的巧妙结合(图 3-3-6)。

图 3-3-6 记忆中的鸟鸣 / 作者:Sook Ko
(来源:李四达. 信息可视化设计概论 [M]. 北京:清华大学出版社,2021.)

信息可视化设计
INFORMATION VISUALIZATION DESIGN

除了听觉表达外,随着穿戴式交互终端应用产品市场竞争的升级,触觉表达相关研究也逐步升温。在人类的感知系统里,触觉作为双向信息交互的感知通道,获得了越来越多的关注。触觉表达在信息设计中的应用,不仅能使我们真切感受到物体的一些物理性质并得到反馈信息,知道物体是冰冷还是温暖、是粗糙还是光滑、是干燥还是水润、是软的还是硬的,而且能够拉近信息与受众者的实际距离。

例如纽约媒体艺术家亚伦·舍伍德与迈克尔·艾利森合作创作的通过触摸互动的视听装置"火墙(Firewall)",使用可伸缩的氨纶面料为界面,人们可以通过触摸将其推入、创建类似火的视觉效果。装置由Processing、Max/MSP、Arduino和Kinect协同制作,使用Max创建的算法使音乐可以根据交互动作的深度和速度的不同而变得更响亮或更柔和(图3-3-7)。

图3-3-7 火墙(Firewall)/作者:亚伦·舍伍德、迈克尔·艾利森
(来源:亚伦·舍伍德/摄)

三、人机交互的虚拟重构

1. 体感交互的可视化重构

体感交互是人机交互的一个重要分支。体感在生理上特指躯体的直观感觉，主要分为皮肤感觉、运动感觉和内脏感觉。在体感生理反应的基础之上，体感技术搭配先进的计算机技术和智能化软件应运而生，这种技术带来的最直观的体验就是人们无需做更为复杂的动作，也没有必要附着更多繁杂的设备，可以直接地与周围的装置进行互动，完成一种天然合成的感觉状态。

增强现实（Augmented Reality，AR）技术是体感交互的形式之一，是一种将虚拟信息与真实世界巧妙融合的技术，广泛运用了多媒体、三维建模、实时跟踪及注册、智能交互、传感等多种技术手段，将计算机生成的文字、图像、三维模型、音乐、视频等虚拟信息模拟仿真后，应用到真实世界中，两种信息互为补充，从而实现对真实世界的"增强"。例如纽约时报的 R&D（Research & Development）团队将 AR 可视化与人脸识别相结合。以解释新冠病毒采样原理的作品"鼻拭子（Nasal Swab）"为例，这个项目根据人脸识别，在读者面部绘制解剖图。即便读者对医学专有名词一窍不通，但只要看到这个面部三维解剖图，就能清楚理解对应的概念（图 3-3-8）。

除了利用 AR 技术外，沉浸艺术也是一种伴随着新科技而出现的信息可视化形式，它直接批判了当代人际关系中的虚拟联系，主张艺术观众身体的在场交流，提倡通过身体的接触获得直接经验。例如托比亚斯·格雷姆勒（Tobias Gremmler）的功夫动作可视化系列作品（图 3-3-9），利用动作捕捉技术让运动的过程变得可视。该作品通过数字分析功夫的动作，把人体运动进行物化，运动者的每一个律动都被拆解为数字颗粒、几何网格和分形光束。人物的轮廓从简单发展到多元化的过程虽然复杂，但却表现出了动作的精髓。从哲学层面来看，托比亚

图 3-3-8　鼻拭子（Nasal Swab）/作者：纽约时报 R&D 团队
（来源：纽约时报官网）

斯·格雷姆勒的作品让我们看到了存在与虚无的辩证关系。编码带来的动感形象与中国功夫中的东方哲学相结合，"虚拟"与"现实"展示出富有特点的平衡感与和谐感，为观众打开了另一条观察世界的通道，也将更多无形的价值带入现实生活。

2. 元宇宙中的虚拟重构

随着数字媒体技术与媒介的拓展，信息可视化设计延伸到了新系统、新领域，其媒介也随之发生了改

信息可视化设计
INFORMATION VISUALIZATION DESIGN

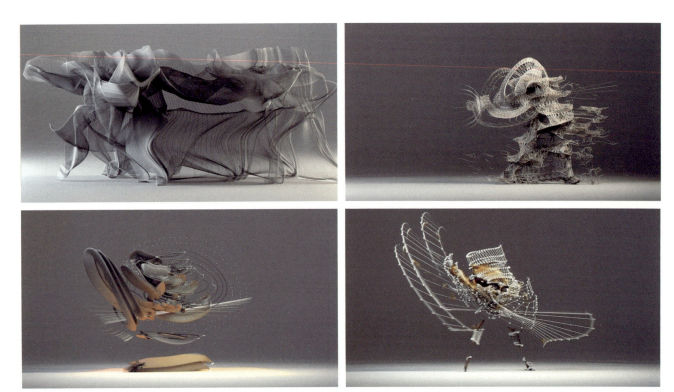

图 3-3-9 功夫动作的可视化 / 作者：托比亚斯·格雷姆勒
（来源：MANA 全球新媒体艺术平台官网）

变，从传统的平面设计、三维设计走向虚拟现实、增强现实或混合现实的环境之中。人们的工作活动空间有了另一个分支：元宇宙。元宇宙不仅是一个数字空间概念，更是虚拟和现实物理空间的融合。

例如图 3-3-10，在法国装置艺术家米格尔·谢瓦利埃（Miguel Chevalier）的作品《虚拟花园》中，米格尔·谢瓦利埃利用科学的计算方法和各种类型的灯光制作跟随观者，对元宇宙中的生物进行了大胆猜想。利用沉浸式的互动效果使整个环境呈现出超自然的意境。该作品使用创造人造生命宇宙的算法，运用生长、扩散和消散等视觉呈现效果。虚拟植物随机生长、摆动、绽放，再至褪色。

总体而言，数字智能为信息可视化设计带来了动态的、多感官通道的表达方式，并为用户提供了个性化的可视化体验。设计师需要不断探索和创新，充分利用这些技术来提高信息的传递效果和用户体验。同时，也需要关注数据隐私和安全等问题，以确保技术的健康发展和社会价值的实现。

第三章
优秀作品案例赏析

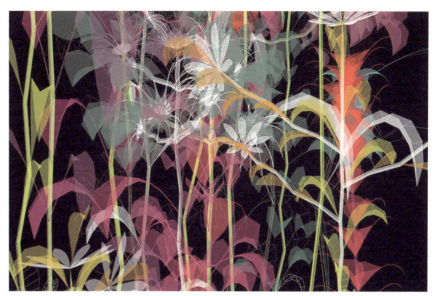

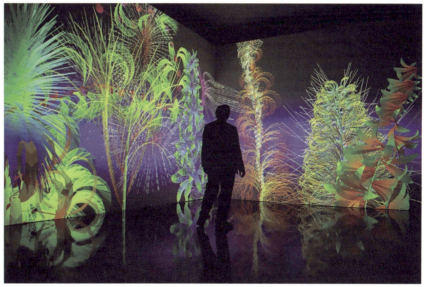

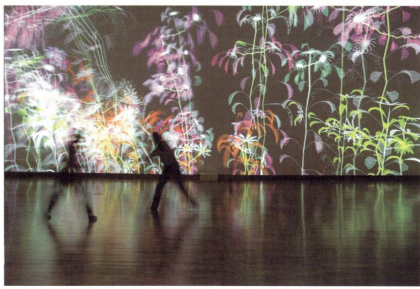

图 3-3-10　虚拟花园 /
作者：米格尔·谢瓦利埃
（来源：德国慕尼黑艺术馆官网）

125

参考文献

[1] 李四达. 信息可视化设计概论[M]. 北京：清华大学出版社，2021.

[2] 吴星辰. 写给UI设计师看的数据可视化设计[M]. 北京：电子工业出版社，2021.

[3] 史蒂文·布劳恩. 数据可视化：40位数据设计师访谈录[M]. 贺艳飞，译. 桂林：广西师范大学出版社，2017.

[4] 张宪荣. 设计符号学[M]. 北京：化学工业出版社，2004.

[5] 乐国安，韩振华. 认知心理学[M]. 天津：南开大学出版社，2011.

[6] 孙湘明. 信息设计[M]. 北京：中国轻工业出版社，2013.

[7] 木村博之. 图解力 跟顶级设计师学作信息图[M]. 吴晓芬，顾毅，译. 北京：人民邮电出版社，2013.

[8] 孙皓琼. 图形对话 什么是信息设计[M]. 北京：清华大学出版社，2011.

[9] 麦克坎德莱斯. 信息之美[M]. 温思玮，盛卿，叶超，曹鑫，译. 北京：电子工业出版社，2012.

[10] 斯蒂尔，等. 数据可视化之美 通过专家的眼光洞察数据[M]. 祝洪凯，李妹芳，译. 北京：机械工业出版社，2011.

[11] 王绍强. 信息图表设计——全球创意信息平面设计[M]. 北京：北京美术摄影出版社，2017.

[12] 斯蒂芬·甘布尔. 视觉内容营销[M]. 邱墨楠，译. 北京：中信出版社，2017.

[13] 安德鲁·理查德森. 视觉传达设计革命：数据视觉化设计[M]. 吴南妮，译. 北京：中国青年出版社，2018.

[14] 钟周，等. 信息可视化设计[M]. 北京：电子工业出版社，2022.

[15] 乔尔·卡茨. 信息之美[M]. 刘云涛，译. 北京：人民邮电出版社，2019.

[16] 王海智. 数据可视化设计基础[M]. 北京：中国传媒大学出版社，2022.

[17] 陈冉，李方舟. 信息可视化设计[M]. 杭州：中国美术学院出版社，2019.

[18] 过园园，李黎主. 信息图表设计从方法到实践[M]. 南京：南京师范大学出版社，2018.

[19] 邱南森. 数据之美：一本书学会可视化设计[M]. 张伸，译. 北京：中国人民大学出版社，2014.

[20] 曼纽尔·利马. 视觉繁美：信息可视化方法与案例解析[M]. 杜明翰，陈楚君，译. 北京：机械工业出版社，2013.

[21] 度本图书（Dopress Books）. 信息设计：数据与图表的可视化表现[M]. 北京：人民邮电出版社，2016.

[22] 兰迪·克鲁姆. 可视化沟通：用信息图表设计让数据说话[M]. 唐沁，周优游，张璐露，译. 北京：电子工业出版社，2014.

[23] 瓦伦丁娜·德菲里波，詹姆斯·鲍尔. 信息图中的世界史[M]. 龙彦，马磊，苏彤，等，译. 北京：人民邮电出版社，2016.

[24] 项天舒，郭子晴，陈义文. 视觉传达必修课：信息可视化设计[M]. 北京：化学工业出版社，2023.

[25] 张毅，王立峰，孙蕾. 信息可视化设计[M]. 重庆：重庆大学出版社，2021.

[26] 汤君友. 虚拟现实技术与应用[M]. 南京：东南大学出版社，2020.

[27] 崔之进. 美丽科学[M]. 南京：东南大学出版社，2020.

[28] 杨茂林. 智能化信息设计[M]. 北京：化学工业出版社，2019.

[29] 王潇娴，张轶. 全媒体时代图形设计 [M]. 南京：南京大学出版社，2018.

[30] 凯瑟琳·寇特，安迪·埃里森. 信息设计导论 [M]. 王巍，译. 长沙：湖南大学出版社，2016.

[31] 禹锡晋，金美利. 图解力：面向未来的信息设计 [M]. 北京：人民邮电出版社，2016.

[32] 赵璐，张儒赫，陶然，孙明. INFOMEDIA 构筑生活：信息设计与新媒介研究 [M]. 北京：人民美术出版社，2015.

[33] 唐纳德·A.诺曼. 情感化设计 [M]. 何笑梅，欧秋杏，译. 北京：中信出版社，2015.

后记　POSTSCRIPT

在《信息可视化设计》一书即将付梓之际，笔者内心感触万千。早在2014年，笔者就出版过有关信息设计的教材，至今已有十年时间。在这十年中，信息技术以及人工智能技术飞速发展，给社会生活带来重大影响，同时也给设计教育带来深度变革，信息可视化设计教育的理念和模式等方面都产生了极大的变化。

信息可视化设计是一门应用性极强的设计学科。笔者紧跟信息可视化设计的理论前沿和技术发展，从自身十余年信息可视化设计教育的实践积累出发，从学生本体在认知方式和学习方式都已发生深刻变化的角度，引入人工智能、虚拟现实、增强现实、融媒体等新技术，重构设计教学结构，探索科学教学方法，努力践行该课程的创新和改革。

本书能够顺利出版，首先要感谢陈原川教授，让我有机会参与该套教材丛书的编著工作；感谢江南大学视觉传达设计1702班、1802班、1901班的同学，以及2020级、2021级选修此课的研究生同学们，他们为本书提供了大量优秀的设计实践案例；感谢陶雨筱、张曦匀、郭心昱和李潇晗等同学放弃休息时间，和笔者一起整理该书的文字和图片资料；此外，本书还参考并引用了诸多国内外学者的研究成果，在此不能一一列出，特此感谢；感谢中国建筑工业出版社的编辑们，他们对工作的卓越态度和付出使本书得以顺利完成；最后要感谢我的家人，他们一直给予我精神上和行动上的无私关爱与支持，使我能够全身心地投入本书的撰写中。

尽管本书是笔者基于多年的设计教育实践而成，本人对待工作一向也是兢兢业业、孜孜以求，在教书育人和设计实践等方面不敢有半点怠慢，但因个人学识和精力所限，难免出现不足与错误之处，还望各位专家不吝赐教。